名畫饗宴100

藝術中的閱讀

Reading in Art

藝術家

從圖像發現美的奧祕

　　西方評論家將文藝復興之後的近代稱為「書的文化」，從 20 世紀末葉到 21 世紀的現代稱作「圖像的文化」。這種對圖像的興趣、迷戀，甚至有時候是膜拜，醞釀了藝術在現代的盛行。

　　法國美學家勒內‧于格（René Huyghe）指出：因為藝術訴諸視覺，而視覺往往渴望一種源源不斷的食糧，於是視覺發現了繪畫的魅力。而藝術博物館連續的名畫展覽，有機會使觀眾一飽眼福、欣賞到藝術傑作。圖像深受歡迎，這反映了人們念念不忘的圖像已風靡世界，而藝術的基本手段就是圖像。在藝術中，圖像表達了藝術家創造一種新視覺的能力，它是一種自由的符號，擴展了世界，超出一般人所能達到的界限。在藝術中，圖像也是一種敲擊，它喚醒每個人的意識，觀者如具備敏銳的觀察力即可進入它，從而欣賞並評判它。當觀者的感覺上升為一種必需的自我感覺時，他就能領會繪畫作品的內涵。

　　「名畫饗宴 100」系列套書，是以藝術主題來表現藝術文化圖像的欣賞讀物。每一冊專攻一項與生活貼近的主題，從這項主題中，精選世界名「畫」為主角，將歷史上同類主題在不同時代、不同畫家的彩筆下呈現不同風格的藝術品，邀約到讀者眼前，使我們能夠多面向地體會到全然不同的藝術趣味與內涵；全書並配合優美筆調與流暢的文字解說，來闡述畫作與畫家的相關背景資料，以及介紹如何賞析每幅畫作的內涵，讓作品直接扣動您的心弦並與您對話。

　　「名畫饗宴 100」系列套書的出版，也是為了拉近生活與美學的距離，每冊介紹一百幅精彩的世界藝術作品。讓您親炙名畫，並透過古今藝術大師對同一主題的描繪

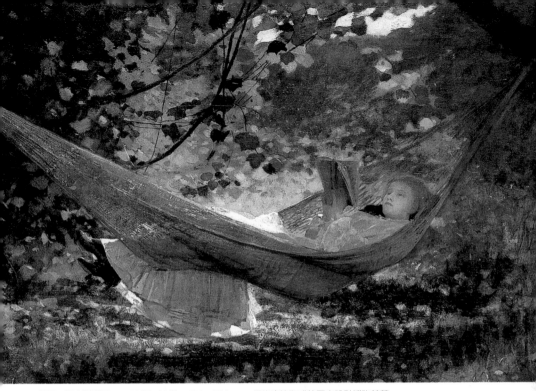

荷馬　陽光樹蔭下　1872 年　油畫　40.2×57.6cm　紐約庫伯海威特國立設計博物館藏

與表達，看看生活現實世界，從圖像發現美的奧祕，進一步瞭解人類的藝術文化。期盼以這種生動方式推介給您的藝術名作，能使您在輕鬆又自然的閱讀與欣賞之中，展開您走進藝術的一道光彩喜悅之門。這套書適合各階層人士閱讀欣賞與蒐存。

　　書縮影了世界的繁花盛景，也開啟了另一個廣袤世界。《藝術中的閱讀》精選世界各國以閱讀和讀者為主題的一百幅名畫，從 15 世紀上萊茵河大師的油畫〈天堂小花園〉到 2002 年台灣公共藝術家王秀杞的雕塑作品〈好奇的小孩〉，書的魅力在沉浸書中的讀者百態中表露無遺：搔頭苦思的哲學家、低頭冥想的祈禱者、心思一線牽的讀信人、孜孜矻矻的愛書人、漫不經心的看報者、若有所思的夢想者、充滿好奇心的兒童、諄諄教誨的老師……在古今中外名家交融著時代潮流與個人想像的畫筆下，這些進入書中世界的讀者，本身也成為藝術家眼中的一幀幀風景，展現出紛繁而迷人的閱讀百象。

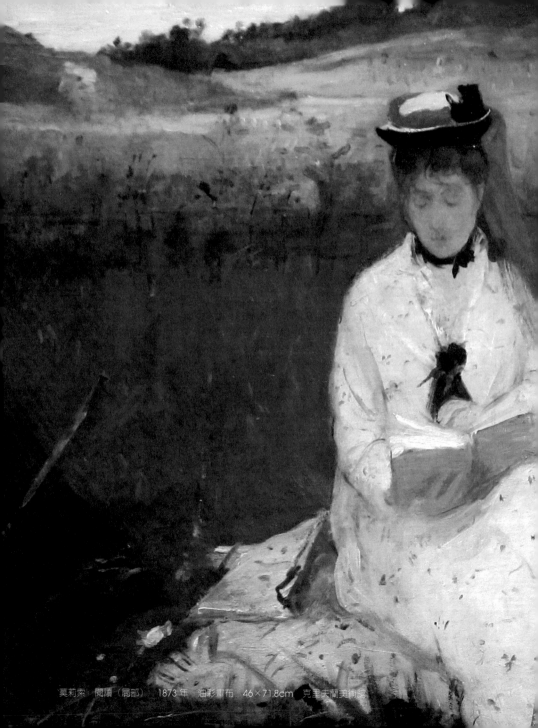

莫莉索 閱讀（局部） 1873年 油彩畫布 46×71.8cm 克里夫蘭美術館

名畫饗宴100

Reading in Art

目 次

前　言｜從圖像發現美的奧祕（何政廣）………………………………………… 2

第 1 幅｜上萊茵河大師〈天堂小花園〉約 1410/20 …… 8

第 2 幅｜凡·德·威登〈閱讀中的從良妓女〉1438 以前 …… 10

第 3 幅｜丟勒〈聖傑羅姆〉約 1496 ………………………… 11

第 4 幅｜貝里尼〈在鄉間閱讀的聖傑羅姆〉1505 …… 12

第 5 幅｜丟勒〈書齋中的聖傑羅姆〉1514 ………… 13

第 6 幅｜魯本斯〈受胎告知〉1609-10 ……………… 14

第 7 幅｜費提〈沉思的阿基米德〉1620 …………… 15

第 8 幅｜傑拉德·竇〈林布蘭特的母親〉1630-35 …… 16

第 9 幅｜林布蘭特〈女預言者安娜〉1631 ………… 17

第 10 幅｜維梅爾〈在敞開的窗邊讀信的女孩〉約 1659 … 18

第 11 幅｜維梅爾〈讀信的藍衣女子〉約 1662-63 …… 19

第 12 幅｜林布蘭特〈紡織公會的採樣官〉1662 … 20

第 13 幅｜艾林加
〈有畫家、閱讀女人與女僕的室內〉約 1665-70 … 22

第 14 幅｜福拉歌那〈閱讀的年輕女子〉約 1770 ………… 24

第 15 幅｜福拉歌那〈哲學家〉約 1764 ……………… 26

第 16 幅｜克爾斯汀〈在燈光下閱讀的男子〉1814 …… 27

第 17 幅｜澤倫特索夫〈有柱子與包廂的客廳〉約 1820-30 … 28

第 18 幅｜巴倫曾〈家人〉約 1830 …………………… 30

第 19 幅｜馬爾勒蒂〈十四行詩〉1839 ……………… 32

第 20 幅｜埃伯〈閱讀中的少女〉1850 ……………… 33

第 21 幅｜考林斯〈尼庵沈思〉1851 ………………… 34

第 22 幅｜惠斯勒〈綠與玫瑰色的和弦，音樂房〉1860-61 … 36

第 23 幅｜法魯費尼〈讀書〉1864 …………………… 38

第 24 幅｜阿姆斯壯〈測驗〉1865 …………………… 40

第 25 幅｜塞尚〈讀《事件報》的畫家父親〉1866 … 41

第 26 幅｜庫爾貝〈閱讀的年輕女子〉約 1866/68 … 42

第 27 幅｜瓦茲〈梅·普琳賽普像（祈禱）〉1867-87 … 43

第 28 幅｜杜米埃〈閱讀中的唐吉訶德〉約 1867 … 44

第 29 幅｜羅賽蒂〈珍·莫里斯（藍絲絨洋裝）〉1868 … 45

第 30 幅｜馬奈〈左拉像〉1868 …………………… 46

第 31 幅｜羅賽蒂〈托洛美的琵亞〉1868-80 … 48

第 32 幅｜柯洛〈閱讀的女子〉1869-70 …………… 50

第 33 幅｜莫內〈春天〉1872 ……………………… 51

第 34 幅｜荷馬〈鄉村學校〉1871 ………………… 52

第 35 幅｜馬奈〈鐵路〉1873 ……………………… 54

第 36 幅｜阿瑪塔德瑪〈這是我們的角落〉1873 … 55

第 37 幅｜竇加〈紐奧良的棉花公司辦公室〉1873 … 56

第 38 幅｜密萊〈西北行〉1874 …………………… 57

第 39 幅｜阿瑪塔德瑪〈94 度陰影下〉1876 ……… 58

第 40 幅｜伯恩－瓊斯〈被施咒的梅林〉1872-77 … 59

第 41 幅｜荷馬〈讀新小說〉1877 ………………… 60

第 42 幅｜卡玉伯特〈橘子樹〉1878 ……………… 62

第 43 幅｜佩魯吉尼〈閱讀中的女孩〉1878 ……… 64

第 44 幅｜卡莎特〈在陽台上〉1878-79 …………… 65

第 45 幅｜馬奈〈閱讀中的女子〉1879/80 ………… 66

第 46 幅｜卡莎特〈卡莎特夫人說故事給孫子聽〉1880 … 67

第 47 幅｜瑪麗·高〈童話故事〉1880 …………… 68

第 48 幅｜卡玉伯特〈室內〉1880 ………………… 70

第 49 幅｜卡玉伯特〈室內〉1880 ………………… 72

第 50 幅　｜　克拉姆斯科依〈讀書女子〉1881 ············· 73

第 51 幅　｜　羅賽蒂〈白日夢〉1881 ····················· 74

第 52 幅　｜　萊布爾〈教會裡的三名婦女〉1882 ········· 76

第 53 幅　｜　艾金斯〈畫家的妻子和雪達犬〉約1884-89 ··· 78

第 54 幅　｜　唐洛普〈花之語〉1885 ····················· 80

第 55 幅　｜　羅特列克
　　　　　　　〈在花園中讀報的戴吉若‧德侯〉1890 ··· 81

第 56 幅　｜　梵谷〈阿爾女子像（紀諾夫人像）〉1890 ··· 82

第 57 幅　｜　雷諾瓦〈兩名閱讀中的少女〉約1890-91 ··· 84

第 58 幅　｜　列賓〈在樹林中休息的托爾斯泰〉1891 ··· 85

第 59 幅　｜　萊布爾〈看報的人〉1891 ··················· 86

第 60 幅　｜　馬諦斯〈閱讀中的女子〉1894-95 ·········· 87

第 61 幅　｜　阿瑪塔德瑪〈比較〉1892 ·················· 88

第 62 幅　｜　沃特豪斯〈聖西西莉亞〉1895 ·············· 90

第 63 幅　｜　夏農〈叢林故事〉1895 ····················· 92

第 64 幅　｜　寇科斯〈夢想〉1896 ······················· 94

第 65 幅　｜　塞尚〈古斯塔夫‧傑佛瑞畫像〉1895 ····· 95

第 66 幅　｜　威雅爾〈在庭院閱讀的婦人〉1898 ········ 96

第 67 幅　｜　蒙德利安〈女士畫像〉1898-1900 ········· 98

第 68 幅　｜　馬爾克〈母親肖像〉1902 ·················· 99

第 69 幅　｜　馬諦斯〈閱讀中的女孩〉1905-06 ········· 100

第 70 幅　｜　沙金〈可弗花園〉1909 ···················· 102

第 71 幅　｜　德朗
　　　　　　　〈讀報的男子像（切弗里爾十世）〉1911-14 ··· 104

第 72 幅　｜　佛里奈〈婚姻生活〉1912 ················· 105

第 73 幅　｜　黑克爾〈朗讀〉1913-14 ··················· 106

第 74 幅　｜　德洛涅〈閱讀的裸女〉1915 ··············· 108

第 75 幅　｜　波納爾〈伯罕－傑恩兄弟〉1920 ········ 110

第 76 幅　｜　約翰〈珍貴的書〉1920 ···················· 112

第 77 幅　｜　馬諦斯〈帶著陽傘的閱讀女性〉1921 ··· 113

第 78 幅　｜　勒澤〈喝杯茶〉1921 ······················ 114

第 79 幅　｜　勒澤〈閱讀〉1924 ························· 115

第 80 幅　｜　格里斯〈抱書的小丑皮埃洛〉1924 ····· 116

第 81 幅　｜　徐悲鴻〈女人像〉1925 ··················· 117

第 82 幅　｜　徐悲鴻〈蜜月〉1925 ······················ 118

第 83 幅　｜　馬格利特〈男人與報紙〉1928 ············ 120

第 84 幅　｜　霍伯〈紐約的房間〉1932 ················· 122

第 85 幅　｜　壯巴多里〈托尼娜‧羅奇像〉1933 ····· 123

第 86 幅　｜　畢卡索〈桌邊閱讀〉1934 ················· 124

第 87 幅　｜　巴爾杜斯〈雪拉‧皮可琳畫像〉1935 ··· 126

第 88 幅　｜　塞維里尼〈家庭肖像〉1936 ·············· 127

第 89 幅　｜　畢卡索〈閱讀的大浴女〉1937 ··········· 128

第 90 幅　｜　巴爾杜斯〈布朗夏爾家的孩子們〉1937 ··· 130

第 91 幅　｜　霍伯〈293號火車的小客室C〉1938 ··· 131

第 92 幅　｜　徐悲鴻〈讀〉1943 ························· 132

第 93 幅　｜　史賓塞〈默禱〉1951 ······················ 134

第 94 幅　｜　巴爾杜斯〈卡蒂亞讀書〉1968-76 ······ 136

第 95 幅　｜　潘玉良〈綠衣自畫像〉年代未詳 ········· 137

第 96 幅　｜　佛洛依德〈正在看書的畫家母親〉1975 ··· 138

第 97 幅　｜　波特羅〈哥倫比亞娜〉1991 ·············· 139

第 98 幅　｜　佛洛依德〈再繪夏爾丹〉1999 ··········· 140

第 99 幅　｜　利希特〈讀者〉1994 ····················· 142

第 100 幅　｜　王秀杞
　　　　　　　〈百年樹人系列──好奇的小孩〉2002 ··· 143

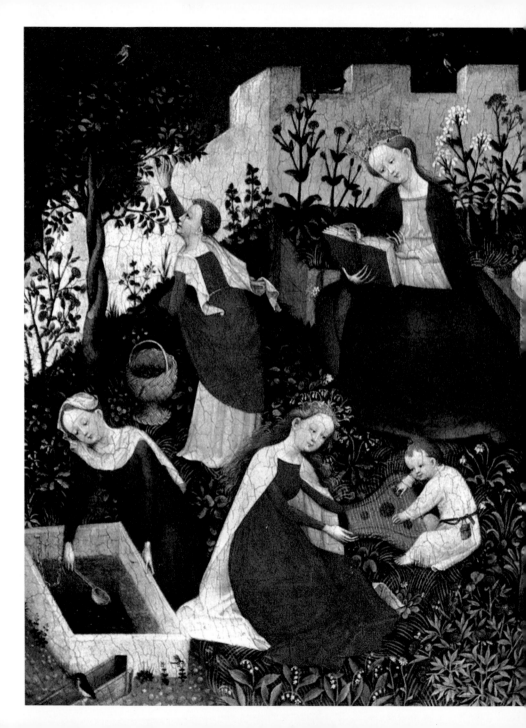

PLATE I

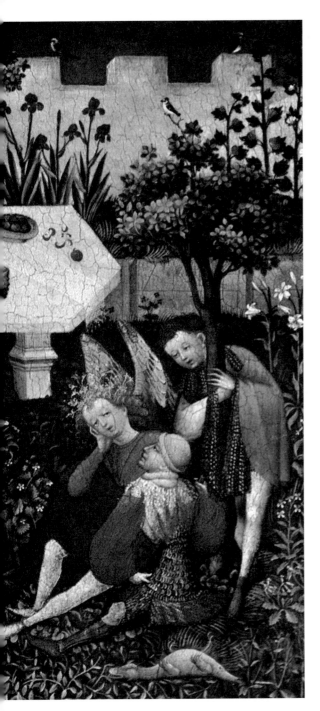

上萊茵河大師（Upper Rhenish Master）
天堂小花園

約 1410/20 年
油彩木板
26.3×33.4cm
法蘭克福施塔德爾美術館

在這個尺寸不大的畫作上，用圖鑑般的手法仔細描繪的芍藥、漏斗草、百合等二十四種花卉植物，以及戴勝鳥、山雀、啄木鳥等十二種鳥類，把這個諸神花園擠得密不透風。既名「天堂」，這裡一定有知識與生命的象徵，果然左方一名女子正在採摘的果實，就來自知識之樹；中央端坐看書的女子則是聖母瑪利亞，遠離了牆外的世俗紛擾，身在花園的瑪利亞終於得以喘息片刻，把小耶穌交給下方的彈琴女子，自己閒適地喝茶讀起書來。畫面右下角，三位聖徒簇擁而歌，彷彿因其歌聲聖潔至極，就連惡龍也不攻而倒、魔鬼化身的猴子也無所遁形。

僅被稱作上萊茵河大師的無名畫家，在這裡展現了當時日爾曼學派繽紛繁複的典型畫風，畫中形形色色的花草樹木、讀書奏樂的歡愉景象，都是為了向觀者展示一個精神聖潔而身心極樂的聖徒世界。

PLATE 2

凡・德・威登

Rogier van der Weyden,
1399-1464

閱讀中的從良妓女

1438 年以前
油彩木板
62.2×54.4cm
倫敦國家藝廊

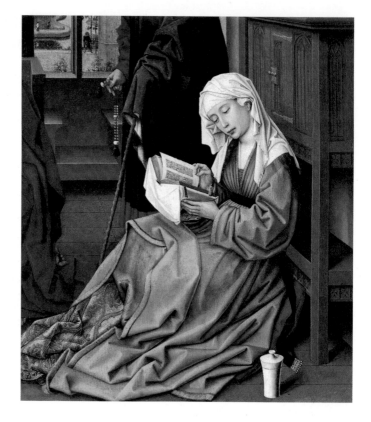

抹大拉的瑪麗亞是一個在聖經典籍中經常被提及、但各教派的詮釋莫衷一是的人物,她是妓女、蕩婦,也是耶穌最親近的信徒。而在繪畫中,她的形象也十分多變,一頭紅色長髮未紮起時,強調的經常是她妓女的身分;握著香膏沉思懺悔或伏倒在耶穌腳邊時,呈現的是她從良後的虔誠;手持沒藥瓶端立在觀者面前時,則突顯了她的聖徒光輝。

這幅畫所呈現的,是從良後的瑪麗亞跟隨在耶穌身旁,讀書懺悔的樣子。她的一頭長髮已

經用頭巾遮住,用來為耶穌的雙腳抹油的香膏瓶,則暫時擱在一旁。為了讓觀者清楚看見她脂粉未施的臉與安詳的表情,法蘭德斯畫家威登特意讓她的臉龐稍微傾斜,面向著觀者,其教誨意義不言而喻。

這幅畫原來是一幅祭壇畫的一部分,但這幅祭壇畫只有三個部分留存至今,除了這幅以外,另兩幅是站在瑪麗亞身旁的聖約翰頭像和另一幅聖凱薩琳頭像。(※ 沒藥,來自一種會滲出芬芳樹脂的灌木或喬木,可用來製成香水或香精。)

PLATE 3

丢勒

Albrecht Dürer,
1471-1528

聖傑羅姆

約 1496 年
油彩木板
23.1×17.4cm
倫敦國家藝廊

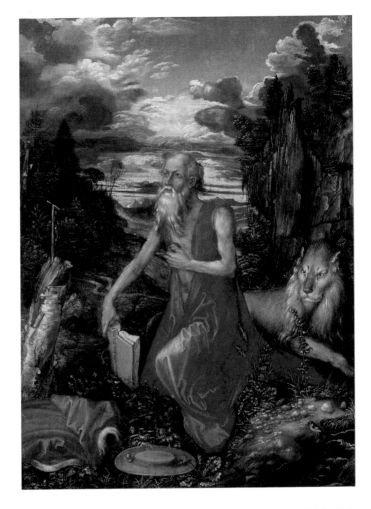

　　聖傑羅姆是天主教的四大聖師之一，也許是身為第一位將《聖經》譯為拉丁文的神學家所致，他在繪畫中的形象總是書不離身，在荒野中行走也好，在枯燈下思索也好，與他人交談也好，他總是被描繪成手裡拿著一本攤開的書，身上穿著主教紅袍，有時甚至戴著紅帽。

　　然而在這幅畫中，聖傑羅姆不僅扔開了紅袍與紅帽，還和一隻獅子結伴走過荒野，這是怎麼回事？原來這幅畫裡描述著一段他常被人提起的事蹟。據說聖傑羅姆曾隱居荒野長達四年，在這期間，每當罪惡的念頭一起，他就會拿石頭捶打自己的胸膛，直到出血；身旁的獅子，則是他在旅途中曾為牠拔去腳掌上的刺，從此常相左右的夥伴。德國文藝復興最偉大的畫家丟勒除了畫出這段事蹟，用扔在地上的紅袍與紅帽象徵聖傑羅姆拋卻世俗名聲的苦心，後方捲雜的烏雲，則彷彿述說著他翻騰的心思。聖徒的苦行之旅，在此多了幾分人性的掙扎。

PLATE 4

貝里尼

Giovanni Bellini,
約 1430-1516

在鄉間閱讀的
聖傑羅姆

————

1505 年
油彩木板
47×37.5cm
華盛頓國家藝廊

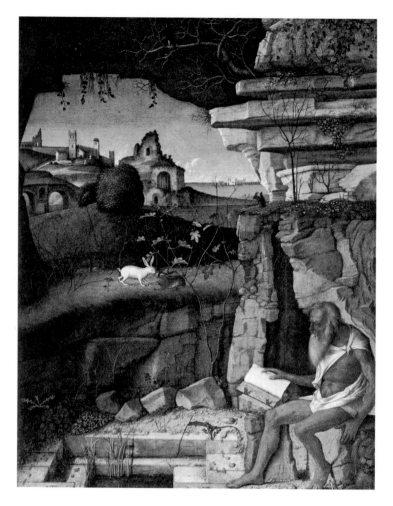

貝里尼和丟勒約屬於同時代的畫家，但身在威尼斯的貝里尼，畫風卻與出生於德國紐倫堡的丟勒十分不同。丟勒擅於捕捉人物的神韻，一生中留下的大量自畫像，說明了他對表達人的內心及情感較有興趣；屬於威尼斯畫派的貝里尼卻對風景較為鍾情，在他的畫中，無論主題為何，背景經常是細膩描繪的大片風景。在這幅畫中，這種對描繪風景的愛好尤其明顯，閱讀中的聖傑羅姆和獅子屈居於畫面右下角，其他部分則被層層景觀占滿：從近景的岩塊與小方池、土坡與兔子，到岩洞外向山上迤邐而去的城牆堡壘，再到最遠處的海面與屋宇，這片風景的細節豐富異常，彷彿它才是畫中真正的主題。有一說是，15、16 世紀的威尼斯，已經是個都會文明極為發達的城市，因此畫家才會不自覺地把大自然景象搬到畫面上，形成一幅隱身在宗教底下的風景畫。

PLATE 5

丟勒

Albrecht Dürer,
1471-1528

書齋中的聖傑羅姆

———

1514 年
銅版蝕刻
柏林版畫與素描
博物館

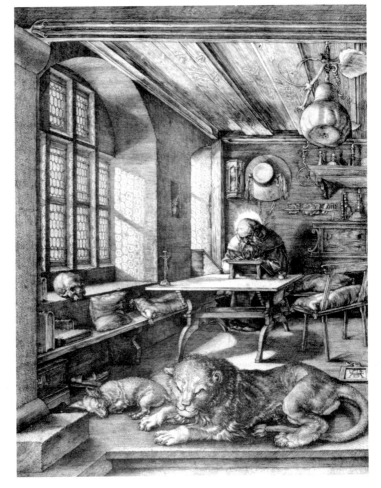

這幅刻畫十分細膩的銅版畫，與丟勒前幅描繪聖傑羅姆的油畫（圖3）恰形成不同趣味。此處聖傑羅姆身為學者的形象特別突出，長鬍蓬亂的他手裡拿著筆，身邊一瓶墨水，顯然他正在伏案寫書；書桌一角擺著的基督釘十字架像，提醒了我們他身為《聖經》拉丁文版譯者與神學家的身分；他頭上的光輝則是聖潔與智慧的象徵。

在這個中古時期風味濃厚的書齋中，書其實沒有想像中的多，僅在左方骷髏頭附近點綴了幾本。值得注意的是窗格的影子、木頭天花板的紋路、吊掛著的匏瓜、房間各處的擺設細節、獅子和小狗的皮毛，無一不是鉅細靡遺地刻畫，在視線最遠處的聖傑羅姆反而變得像房間裡的配件一樣；奇異的是，這深埋在書齋深處的神學家剪影，恰恰構成了一幅埋首工作的學者圖像。

PLATE 6

魯本斯

Peter Paul Rubens,
1577-1640

受胎告知

1609-10 年
油彩木板
224×200cm
維也納美術史博物館

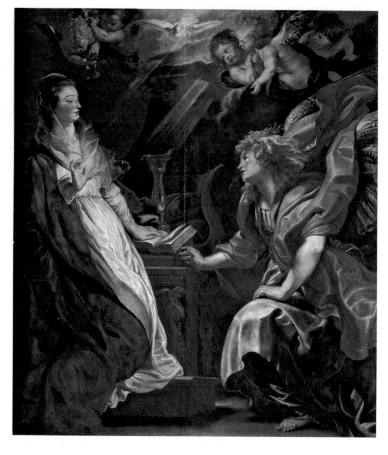

受胎告知描述的是《聖經》當中的一段事蹟，大天使加百列奉上帝旨意，前來告知瑪利亞她已懷有基督的消息。歷史上以此為主題的畫作多不勝數，傳統上喜歡將場景設在瑪利亞的誦經台前或臥室裡，有時加百列手裡會拿著象徵純潔的百合花；巴洛克時代以降，隨著宗教氣氛轉弱，畫家則開始把焦點放在瑪利亞從驚疑到接受的人性轉折上。

出生於 17 世紀法蘭德斯的魯本斯，顯然屬於傳統的表現範疇，金髮紅袍的加百列半跪在瑪利亞面前，告知她已受胎，而瑪利亞當時正跪在誦經台前祈禱，因為天使降臨才讓她放下祈禱書起身。和其他類似畫作不同的地方是，這幅畫中的瑪利亞已具有一種母性的儀態，半跪的加百列更加深了這樣的印象；擅畫《聖經》和神話題材的魯本斯，這裡也不例外地畫了幾個飛舞的小天使，中央聖鴿所發出的光芒，則象徵著使瑪利亞受胎的聖光。

PLATE 7

費提

Domenico Fetti, 1589-1623

沉思的阿基米德

1620 年
油彩畫布
98×73.5cm
德勒斯登古典巨匠畫廊

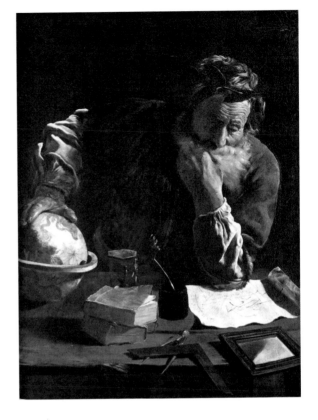

費提出生於義大利曼圖亞，1613 年成為當地的宮廷畫家，1621 年的一次威尼斯行，打開了他的眼界，所以隔年他就揮別了故鄉，移居威尼斯，孰料不久就染病去世，時年不過三十四歲。

費提的畫家生涯雖然短暫，但在威尼斯期間，受到魯本斯、提香、丁托列托等畫家的影響，他逐漸轉為活潑的畫面，仍使他躋身義大利巴洛克代表畫家之列。畫大型壁畫也畫小品的他，主要以肖像畫聞名，畫中溫暖而豐富的

用色、以短促的筆觸和對比色營造出的光影，特別能顯現費提的特長。

在這幅明暗反差頗大的畫中，阿基米德右手扶著地球儀，左手拽著茂密的鬍子，對著鋪滿了量角器、圓規、書本和筆墨的桌面沉思。從右方來的光源分別落在地球儀、讓他低頭冥思的計算紙，以及他布滿皺紋的額頭上，成功地突顯了阿基米德身為數學家與物理學家的身分與學者形象。

PLATE 8

傑拉德 · 竇

Gerard Dou, 1613-1675

林布蘭特的母親

1630-35 年

71×55.5cm

阿姆斯特丹國立美術館

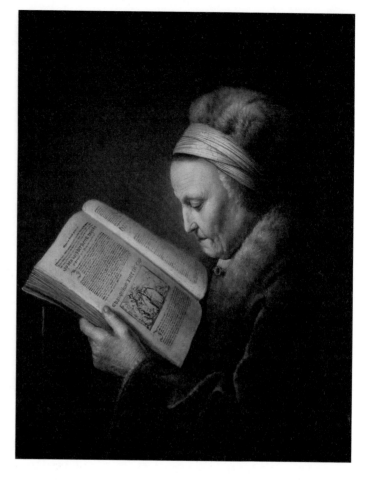

　　傑拉德 · 竇是 17 世紀荷蘭黃金時期的小品風俗畫家，其畫作以日常生活景象為主，尺幅不大而描繪細膩，在當時頗受讚譽。竇尤其擅長表現燭光下幽微的明暗效果，而這點其實師承自當時遠近知名的繪畫大師林布蘭特。竇自十五歲起拜於林布蘭特門下三年，在這段期間，他吸收了林布蘭特對明暗對比與夜景的卓越手法，加上自己精準的觀察力，扎下了他日後生涯的根基。

　　這幅畫正是竇向林布蘭特習畫期間所作，當時年僅十七歲的他，在這裡已展現了驚人的觀察力與表現天分，不單是書上的插圖和磨損的頁邊，連隱藏在林布蘭特母親臉和手上細紋間的班點，也一覽無遺。據說竇作肖像畫時會用凹面鏡來輔助自己肉眼觀察，為求精確，有時還會把絲線作成的框格，擺在他的主角面前，好一格一格仔細察看。雖然他的肖像描繪細膩有加，但因為費時甚久，據說讓當時許多想請他畫肖像的人望而卻步。

PLATE 9

林布蘭特

Rembrandt Harmenszoon
van Rijn, 1606-1669

女預言者安娜

───────

1631 年
油彩木板
60×48cm
阿姆斯特丹國立美術館

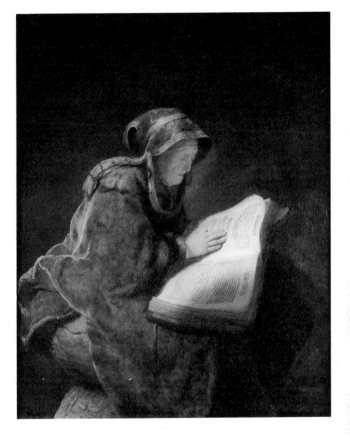

　　荷蘭畫家林布蘭特的女預言者和傑拉德‧竇筆下的林布蘭特母親（圖8）頗有相近之處，最顯眼的無疑就是畫面中央看來厚重無比的書。兩位老婦人一左一右地俯身向前，低眉垂目的模樣，可以看出其心思都十分專注；仔細觀察，兩人雖然打扮不同，但臉部輪廓卻頗神似，原來約作於同時期的這兩幅畫，都是以林布蘭特的母親為主角，只是學生傑拉德‧竇畫的是肖像，林布蘭特則把母親的形象應用在另一個場合了。

　　依據《路加福音》描述，安娜是位虔誠的寡婦，年紀輕輕即喪夫，自此齋戒祈禱從不間斷，如此數十年如一日之後，有一天她突然開口預言了起來。也許是虔誠老婦的形象與母親非常吻合，林布蘭特在此畫中便順勢地以母親為模特兒了。不過，相較於學生傑拉德‧竇務求細膩的筆觸，林布蘭特在這裡並未細細刻畫每個環節，而將重心較多地放在戲劇性的光源表現上：從母親身後射進的光線在她的披肩、帽緣上留下白色輪廓、在敞開的書本中投下陰影，位在光線最明亮處的那隻放在書上、滿布皺紋的手，於是格外散發一種智慧的光芒。

PLATE　10

維梅爾

Johannes Vermeer, 1632-1675

在敞開的窗邊讀信的女孩

約 1659 年
油彩畫布
83×64cm
德勒斯登古典巨匠畫廊

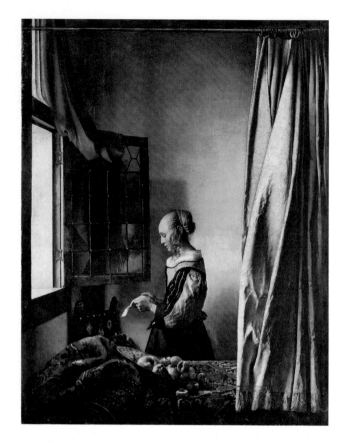

　　一個年輕女孩面對著窗戶專心讀信，可能是收到信時她正好端著水果盤，所以順手就把水果盤帶進臥室，放在一旁，然後就急急地讀起信來。

　　這是情書嗎？可能是。以 17 世紀荷蘭繪畫和維梅爾自己對描繪家庭生活細節的喜好來看，讀情書的女孩很可能是主題。據說後人使用 X 光檢視這幅畫時，發現右方原來並沒有綠色拉簾，而且牆上還隱藏著一幅愛神邱比特的畫，這讓這封信是情書的可能性變得更高了。畫中還透露了其他細節。例如傾覆的水果盤，除了顯示心情急切之外，蘋果和桃子也是夏娃之罪的象徵，一整盤傾倒了的蘋果和桃子，可能暗示著這段戀情不受祝福，甚至信中包含著不祥的訊息。有人認為，可能就是這個緣故，映在窗戶上的女孩倒影，才會顯得如此陰鬱。看來尋常的一幅畫，就這樣潛伏著許多可猜度人物心事的線索，顯示維梅爾十分擅長從細節建立人物內心。

　　維梅爾的畫以日常居家場景的描繪居多，而在這些場景中，女性往往是當然的主角。他經常以自己的妻女或女僕為模特兒作畫，如這幅畫中的女孩，據說就是他當時二十六歲的妻子凱特琳娜。

PLATE II

維梅爾

Johannes Vermeer,
1632-1675

讀信的藍衣女子

約 1662-63 年
油彩畫布
46.5×39cm
阿姆斯特丹國立美術館

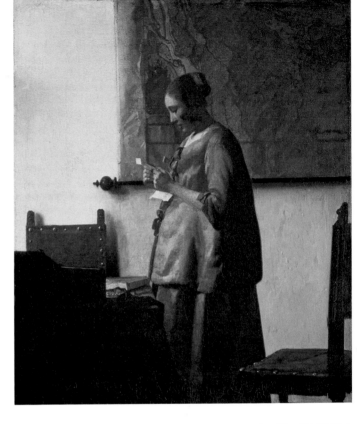

這幅畫與維梅爾前一幅畫〈在敞開的窗邊讀信的女孩〉（圖 10）構圖相近，同樣是描繪一名女子專注讀信的左邊側面像。雖然這幅畫中的物件較少，但從光源由畫面左方照進室內這點來看，畫幅的左邊很可能也有一扇窗戶。不同的是，這幅畫中的女子似乎成熟許多，鼓脹的上衣更引起懷孕的聯想，讀信的場景也由臥室移至較開放的空間，此外藍色也取代棕色，成為畫中的主要色調。

在和前畫相距不過三年的這幅畫中，女子雖然增添了歲數，但讀信的心情同樣複雜。這裡維梅爾對地圖的運用頗值得一提。地圖是當時室內用來做為裝飾和構圖元素的常見物件，不過畫家在這裡將地圖起皺、破損的質感表現得十分真實，如此一來，地圖上的曲折線路，似乎就強烈暗示著女子的心情起伏。地圖、桌子和左右兩把椅子所包圍的空間，則將女子鎖在一個私密的內心世界裡。雖然讀信是當時繪畫的流行主題，但維梅爾卻能夠賦予巧妙的個人詮釋。

PLATE 12

林布蘭特

Rembrandt Harmenszoon van Rijn,
1606-1669

紡織公會的採樣官

1662 年　油彩畫布
191.5×279cm　阿姆斯特丹國立美術館

　　在這件獲託繪製的群像中，林布蘭特就像走進了這群採樣官的討論席上，請他們抬起頭來一會兒，讓他記下每個人的面容。為了日後畫作將掛在阿姆斯特丹採樣廳牆上所需，他把光源設在畫面的左上角處，如此光線才能清楚照亮每個人的臉和桌上的書；此外，為了讓五個人聚在桌前的景象活潑些，他讓左方第二個人微微起身，同時加上了站立在後方、戴著無邊便帽的侍從。據說為了這個構圖，林布蘭特不尋常地多畫了幾張草圖，交畫前還做了數次修改。

　　桌上的那本書是什麼呢？應該是某種採樣紀錄或會計文件，五個人圍繞著那份文件，似乎正聚精會神地討論某個細節；身上一式的黑衣，則和紅色花紋桌巾形成調和的對比。這彷彿取自某個片刻的生動群像，為觀者呈現出了一個時代人物的場景，以及生涯晚年，但寶刀未老藝術家的繪畫功力。

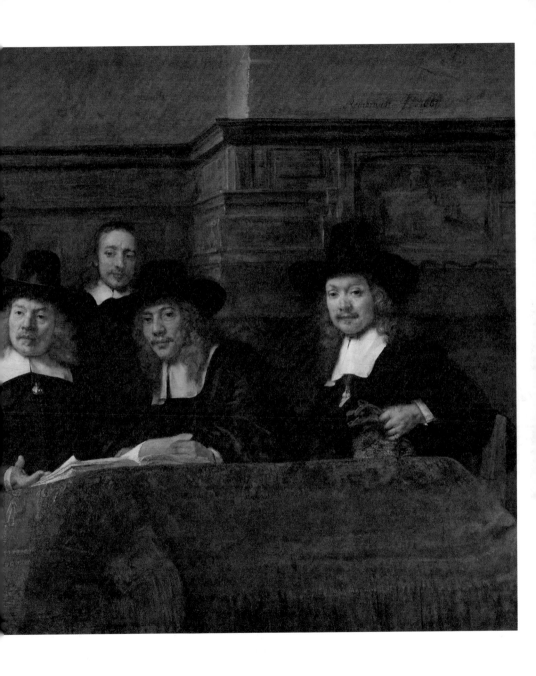

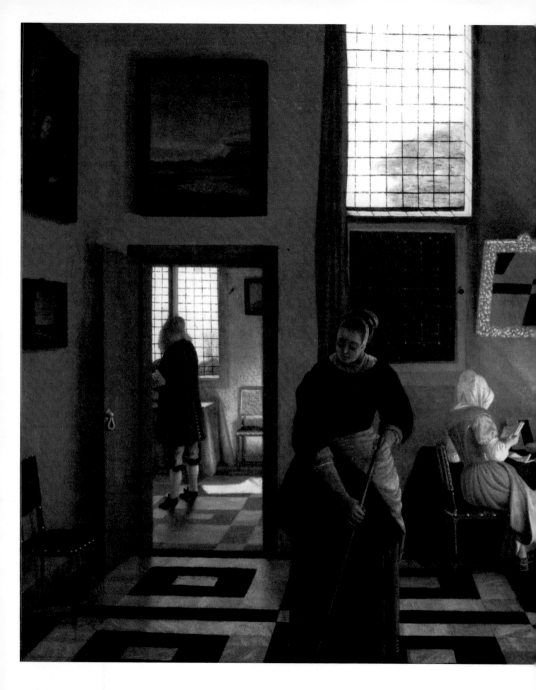

PLATE 13

艾林加

Pieter Janssens Elinga, 1623-1682

有畫家、閱讀女人與女僕的室內

約 1665-70 年
油彩畫布
尺寸未詳
法蘭克福施塔德爾美術館

　　荷蘭畫家艾林加的畫總像是同一個室內的反覆描繪──鋪著黑白方塊地磚、有著小方格窗網的屋裡，人們交談、畫畫、閱讀、彈吉他，間或有女僕在一旁掃地，牆上掛著尺寸不一的風景畫或肖像畫，陽光透過窗戶，灑在右方的地板和牆面上。近似的場景和描繪手法，讓人彷彿看見同一個居家場景中不同時候的生活片段。

　　在艾林加的這些畫中，人物總是低頭或背對著觀者，專注於自己手邊的事。就此幅畫中的三位人物，看起來都像絲毫未注意到畫家的目光般，各行其是。在這些對尋常生活片段的取擷中，毋寧說艾林加更重視的是對透視、鏡射、光線效果等的呈現，因此陽光在牆上投射的陰影效果、鏡中反射的黑白地磚、另一個房間裡半遮掩的景象，就成了畫面上最富機趣的焦點。這些對畫面元素的試驗也說明了一件事：17 世紀荷蘭海內外貿易的發達，無形中為藝術開啓了更寬闊的視野，對各種手法與日常主題的探索，就是其表現之一。

PLATE 15

福拉歌那（Jean-Honoré Fragonard, 1732-1806）

哲學家　約 1764 年　油彩畫布　59×72.2cm　漢堡美術館

　　1760 年代後半，法國畫家福拉歌那正在學院派路線與洛可可風格之間舉棋不定，他在 1765 年的巴黎沙龍展上首次展出的〈科勒塞斯與克莉爾荷〉不僅廣受矚目，被國王買下，還為他贏得了進入羅馬巴黎學院的機會，看來歷史畫家的前景一片看好。不過也許是貪歡享受的貴族們對描繪作樂場景的畫作需求吸引了他，福拉歌那後來選擇放棄歷史繪畫，改而以描繪田園場景中的情愛追逐為主，而成為晚期洛可可的代表畫家之一。

　　這幅畫描繪一位伏首於案頭大書的哲學家，作於福拉歌那風格轉變的前夕，流暢的線條看似隨意，卻能勾勒出細緻的光影變化與衣服皺摺，日後他描繪人物的長才，還將進一步展現在他對女性的描繪上。

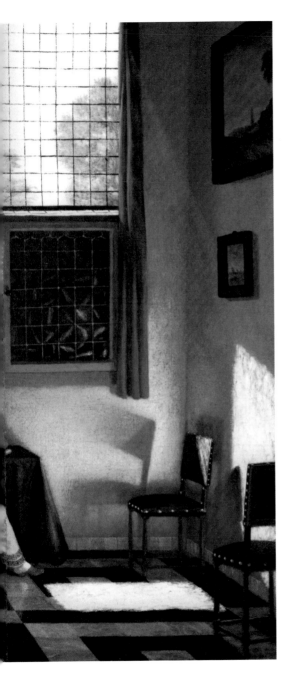

PLATE 13

艾林加

Pieter Janssens Elinga, 1623-1682

有畫家、閱讀女人與女僕的室內

約 1665-70 年
油彩畫布
尺寸未詳
法蘭克福施塔德爾美術館

　　荷蘭畫家艾林加的畫總像是同一個室內的反覆描繪──鋪著黑白方塊地磚、有著小方格窗網的屋裡，人們交談、畫畫、閱讀、彈吉他，間或有女僕在一旁掃地，牆上掛著尺寸不一的風景畫或肖像畫，陽光透過窗戶，灑在右方的地板和牆面上。近似的場景和描繪手法，讓人彷彿看見同一個居家場景中不同時候的生活片段。

　　在艾林加的這些畫中，人物總是低頭或背對著觀者，專注於自己手邊的事。就此幅畫中的三位人物，看起來都像絲毫未注意到畫家的目光般，各行其是。在這些對尋常生活片段的取擷中，毋寧說艾林加更重視的是對透視、鏡射、光線效果等的呈現，因此陽光在牆上投射的陰影效果、鏡中反射的黑白地磚、另一個房間裡半遮掩的景象，就成了畫面上最富機趣的焦點。這些對畫面元素的試驗也說明了一件事：17 世紀荷蘭海內外貿易的發達，無形中為藝術開啟了更寬闊的視野，對各種手法與日常主題的探索，就是其表現之一。

福拉歌那

Jean-Honoré Fragonard, 1732-1806

閱讀的年輕女子

約 1770 年

油彩畫布

81.4×64.8cm

華盛頓國家藝廊

　　從早期中規中矩的宗教畫、中期富於感官逸樂氣氛的畫作，到晚年隨著貴族品味沒落而沉寂，福拉歌那的畫家生涯，速寫了晚期洛可可風格盛極而衰的歷程。福拉歌那年少時先後向布欣、夏爾丹、梵羅等名家習畫，1752 年獲得羅馬獎，1765 年以後開始為王公貴族們作畫，自此嚴謹的學院派畫風就被活潑歡樂的主題與畫面表現所取代，而成為他多產生涯中最顯著的特徵。

　　這幅作於福拉歌那風格轉折初期的畫作，將輕快飽滿的筆觸表露無遺，質感豐實的鮮黃色裙裝、略筆揮就的褐色靠墊、細緻描繪的白色荷葉衣領，充分展現了畫家收放自如的筆法，這也使他成為當時最擅於表現女性之美的畫家。女子沉浸於閱讀中的景象，原取自生活中寧靜的片刻，但鮮亮的色彩與變化多端的筆觸，卻讓畫中多出幾分熱鬧。

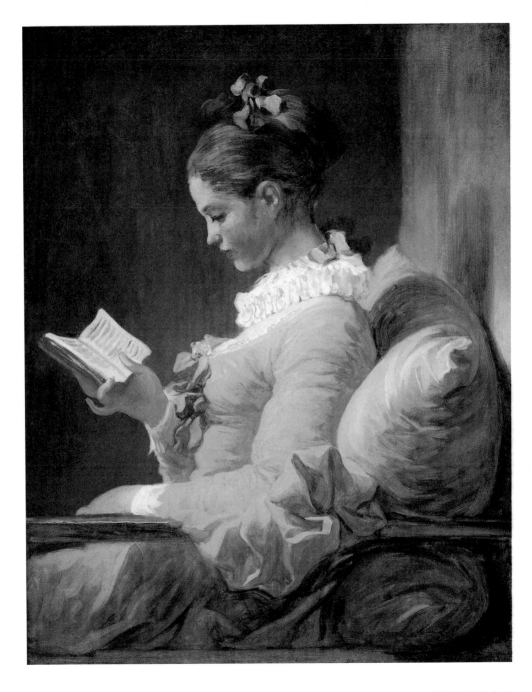

PLATE 15

福拉歌那（Jean-Honoré Fragonard, 1732-1806）

哲學家　約 1764 年　油彩畫布　59×72.2cm　漢堡美術館

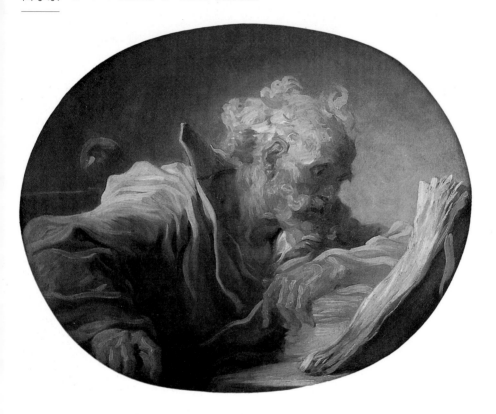

　　1760 年代後半，法國畫家福拉歌那正在學院派路線與洛可可風格之間舉棋不定，他在 1765 年的巴黎沙龍展上首次展出的〈科勒塞斯與克莉爾荷〉不僅廣受矚目，被國王買下，還為他贏得了進入羅馬巴黎學院的機會，看來歷史畫家的前景一片看好。不過也許是貪歡享受的貴族們對描繪作樂場景的畫作需求吸引了他，福拉歌那後來選擇放棄歷史繪畫，改而以描繪田園場景中的情愛追逐為主，而成為晚期洛可可的代表畫家之一。

　　這幅畫描繪一位伏首於案頭大書的哲學家，作於福拉歌那風格轉變的前夕，流暢的線條看似隨意，卻能勾勒出細緻的光影變化與衣服皺摺，日後他描繪人物的長才，還將進一步展現在他對女性的描繪上。

PLATE 16

克爾斯汀

Georg Friedrich Kersting,

在燈光下閱讀的男子

1814 年
油彩畫布
47.5×37cm
溫特圖爾萊茵哈特美術館

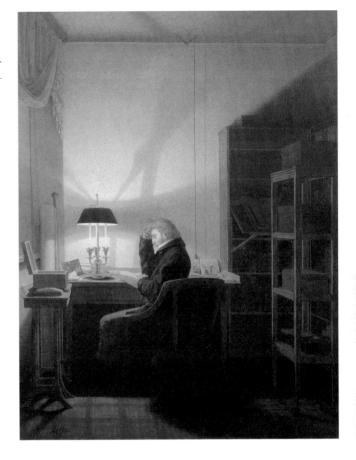

　　這幅畫最引人注目的地方顯然是漫射在牆上和地面的光線，黃色的燈光透過燈罩，在粉綠色的牆上暈染出一片擴散的光影。這片暈黃色調中，一名男子對著厚厚的書支額沉思，從他講究的髮型、穿著和姿勢來看，他很可能就是這幅畫的委託者。

　　男子穿著當時德國時興的「維特裝」，也就是歌德《少年維特的煩惱》中主角的裝束，因為小說極受歡迎，當時的德國青年個個都喜歡做這般藍夾克、黃背心、灰長褲的打扮。他身後擺滿了書的書架、桌上的筆座和厚書等，則暗示了他可能是位學者。

　　此時的克爾斯汀正自反抗拿破崙的自願軍中服完役返鄉，也許是戰爭的慘烈讓他心生感觸，所以這幅畫的氣氛顯得特別寧靜祥和，也成為他室內畫中的代表作。

PLATE 17

澤倫特索夫（Kapiton Zelentsov, 1790-1845）

有柱子與包廂的客廳　約1820-30年　油彩畫布　44.5×72.3cm　莫斯科國立特列查柯夫畫廊

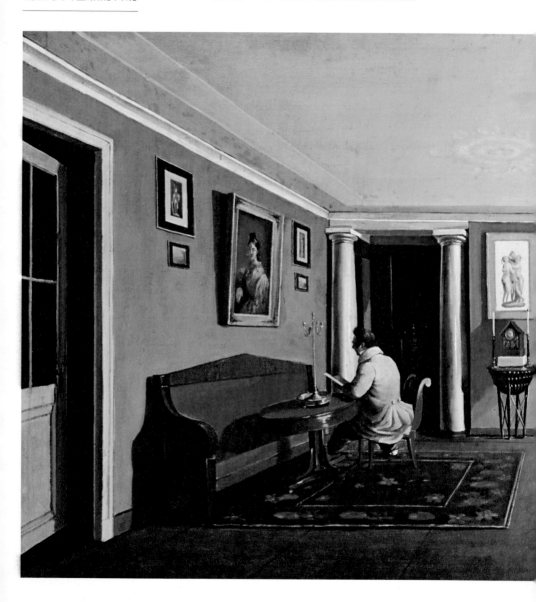

西方藝術史上，19世紀是藝術家們開始把注意力更多地放在室內場景與日常生活上的時代。1820年代後期，跟隨俄羅斯風俗畫家維涅齊昂諾夫（Aleksey Gavrilovich Venetsianov）習畫的澤倫特索夫，便是一個以室內畫見長的畫家。澤倫特索夫和維涅齊昂諾夫一樣，認為室內景致即是自然的一部分，他的室內畫色彩明亮、描繪細膩，特別能展現日常生活恬靜詩意的一面。

這幅畫描繪的是一位任官職或貴族後代的家中客廳，陳設簡單的室內，可看出當時俄羅斯住屋的設計：以客廳為核心，左方門微微開啟的是佣人走道，另一個有窗戶的房間是客廳的延伸，幽暗的房間則可能是臥室；客人須經過某條通道，才能進入這個連接著各房間的客廳。

在這個細節豐富的客廳中，坐在桌前看書的男子格外顯得微不足道，甚至像個道具，由於未面向窗戶，雖說他手上拿著書，但說他是看著牆上的女性肖像畫似乎也不為過。的確，這名男子面對著女子肖像可能不是偶然，因為他正是這幅畫的委託人，而牆上的肖像，描繪的可能就是他的妻子或母親。

PLATE 18

巴倫曾 (Emilius Bærentzen, 1799-1868)
家人
———

約 1830 年
油彩畫布
68×59cm
哥本哈根國立美術館

　　這幅畫是丹麥畫家巴倫曾為自己的家人所繪，看書的父親和縫紉的母親分別坐在畫面的兩端，包圍著促膝相對的一對姐妹，畫中央的男孩則是兩老的外孫，一家三代沐浴在玫瑰色窗簾篩進室內的午後陽光之下，互不干擾、一派和諧，構成了一幅溫馨的家庭聚會圖。

　　身為 19 世紀初哥本哈根的著名肖像畫家，巴倫曾的畫家之路說來有些曲折，他曾當過藥店學徒、做過公職、領過律師執照，最後卻決定把興趣扶為正職，進入丹麥皇家藝術學院正式習畫，後來以肖像畫聞名，一生畫了近二千幅肖像畫。

　　巴倫曾畫作的特點是筆觸優雅而平穩，加上以傳統家庭角色結構為基礎進行的構圖，突出了這幅畫中家是避風港的意象。1830 年代，哥本哈根正自拿破崙戰爭失敗和經濟蕭條的打擊中重新站起，這或許是巴倫曾和同代畫家經常描繪家庭聚會的主因。

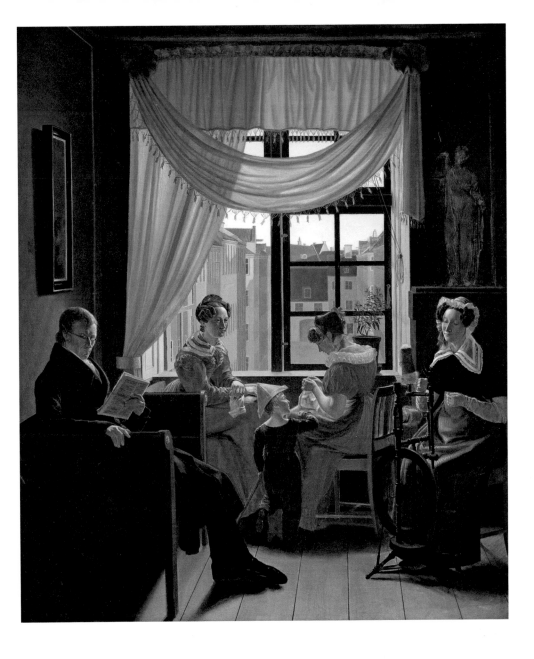

PLATE 19

馬爾勒蒂

William Mulready,
1786-1863

十四行詩

1839 年
油彩木板
35.3×30.2cm
倫敦維多利亞與艾伯特
博物館

女子一面低頭專心讀詩，一面害羞地用手遮掩嘴邊的笑意，身邊的男子低下頭來，手上把玩自己的鞋帶，頭則轉過去端詳女子臉上的表情，身後的餐巾布和女用圓帽，說明了兩人正在出遊野餐。透亮的藍天白雲下，在山坡上、小溪邊的約會顯得特別動人，夾了幾張紙的詩作，顯示這個年輕詩人希望用自己寫的詩句打動女子芳心。

如此浪漫場景，是愛爾蘭風俗畫家馬爾勒蒂最擅長的題材。自古以來，十四行詩就是詩人對女子吐露愛意的一種詩的類型，馬爾勒蒂運用了這個題材，將它化為栩栩如生的場景，配以薄塗而讓質地顯得格外清澈的藍天綠地，襯托出他筆下戀愛的清純無瑕。

PLATE 20

埃伯

Franz Eybl, 1806-1880

閱讀中的少女

1850 年
油彩畫布
53×41cm
維也納美景宮

埃伯為 19 世紀的奧地利畫家，十歲就進入維也納藝術學院學習雕刻與繪畫，十九歲時獲得學院的繪畫獎，畢業後以歷史畫、肖像畫與風景畫聞名，並創作超過四百幅石版畫，多產且多能，為畢德麥亞時期的代表畫家之一。

所謂的畢德麥亞時期（Biedermeier era），指的是自 1815 年拿破崙戰爭結束至 1848 年歐洲革命爆發之間，歐洲保守勢力重新抬頭的時期，由於政治高壓，這時期的繪畫、文學、音樂等，無不百般避開政治與社會議題，於是簡單優雅的風格、傳統而忠於現況的世界觀，就成了此時期藝術的最大特點。

在這幅畫中，埃伯以出色但稱不上新奇的技巧，描繪一個少女醉心於書中情節的模樣。暈柔的光線灑在女孩秀麗的側臉、白皙的皮膚和柔亮的卷髮上，讓這個手撫著胸口，彷彿心情隨著書中字句起伏的女孩像，顯得特別楚楚動人，充分展現了畢德麥亞風格浪漫無憂的一面。

PLATE 21

考林斯（Charles Allston Collins, 1828-1873）
尼庵沈思

1851 年
油彩畫布
84×59cm
牛津艾希莫林藝術與考古博物館

在種植著各種花卉的庭園裡，一名修女手上拿著彌撒用書，對著手上的西番蓮陷入沉思，她的沉思顯然是由書中的插圖引起的，近看就會發現，她的手指所夾著的書頁，分別是天使報喜和耶穌被釘上十字架的圖像，而在宗教典籍裡，西番蓮正是耶穌被釘上十字架的象徵。在拉斐爾前派畫家密萊設計的畫框中，刻著《所羅門書》中的句子：「如同荊棘中的一朵百合」，這個句子不僅讓人聯想到聖母瑪利亞，密閉花園中一身素白的修女，本身也成了另一個聖母瑪利亞的象徵。

英國畫家考林斯與拉斐爾前派的淵源甚深，雖然他的題材與拉斐爾前派所鍾意的中世紀題材不盡相同，但其手法卻處處有拉斐爾前派的影子，這幅畫中細緻描繪的花卉便是一例。畫中的花園屬於一個拉斐爾前派的作品收藏家所有，後來他也成了考林斯這幅畫的買主，他於 1894 年將所有收藏品贈予艾希莫林藝術與考古博物館，自此博物館就成了它的永久藏地。

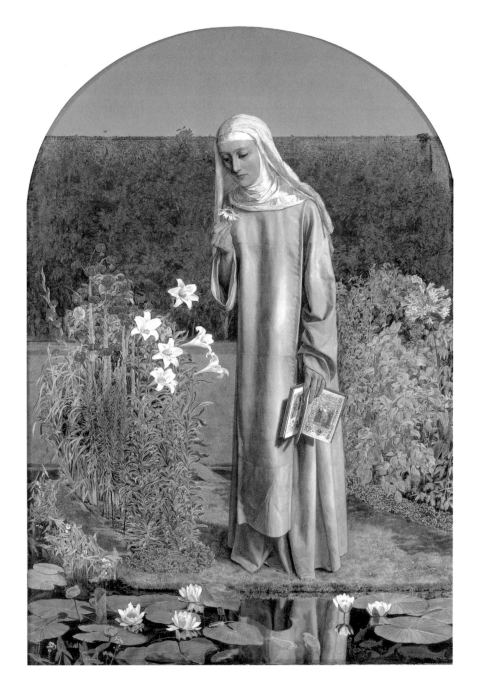

PLATE 22

惠斯勒（James Whistler, 1834-1903）
綠與玫瑰色的和弦，音樂房

1860-61 年
油彩畫布
96.3×71.7cm
華盛頓佛利爾畫廊

　　這幅畫的取景角度有些古怪，三個人物擠在看來十分狹窄的畫面上，且做著似乎互不相干的事：左方鏡子裡的女子倒影正彈著鋼琴，中間的白衣少女在看書，右方穿騎士裝的女子則面向右方，像正望著什麼。這幅完成於惠斯勒生涯初期的畫作，預示了這位出生於美國、寓居英國的畫家，日後反覆描繪的主題：音樂與閱讀。在描繪這兩個主題的畫作中，人物多半埋首在自己的書中或樂曲裡，甚少與周遭互動，加上畫作的尺幅不大，於是人們注視這幅畫作時，總會有一種窺探私密、尤其是女性居家生活片段的感受。

　　這幅畫原本的標題是〈起床號〉，後來惠斯勒為之更名，儘管其取景角度不尋常，但鏡前與牆邊拉簾上的相同印花圖樣，維持了視覺上的和諧與聯繫。對惠斯勒來說，這種色彩與圖案之間的和諧，和音樂所追求的和諧感如出一轍。

PLATE 23

法魯費尼

Federico Faruffini, 1833-1869

讀書
———

1864 年
油彩畫布
40.5×59cm
米蘭市立現代美術館

　　讀書最吸引人的地方在哪裡？從義大利畫家法魯費尼的這幅畫來看，追求知識本身就是性感的。斜倚在沙發上的女子帶著睥睨的神氣，邊讀書邊抽菸，白煙從菸頭冉冉升起，一片黑暗中，沙發如天鵝絨的質地和濃郁的紅，在透明的白色絲巾下顯得特別誘人。這座紅色沙發襯托著女子讀書的側臉，也環繞著桌上凌亂堆放的書本，彷彿說明著求知的渴望；在這幅知識圖像中，插著花的玻璃杯和玻璃瓶、吹熄了的蠟燭，帶來了一股隨意而迷人的波希米亞氛圍。

　　這幅畫中的讀書女子，和同時代畫家筆下的那種居家的嫻靜女子非常不同，在女性受教育仍不普遍的年代，這幅畫在主題與表現手法上展現了少見的前衛性與現代感，也顯示了身為歷史畫家的法魯費尼，其實頗具洞悉時代的眼光。

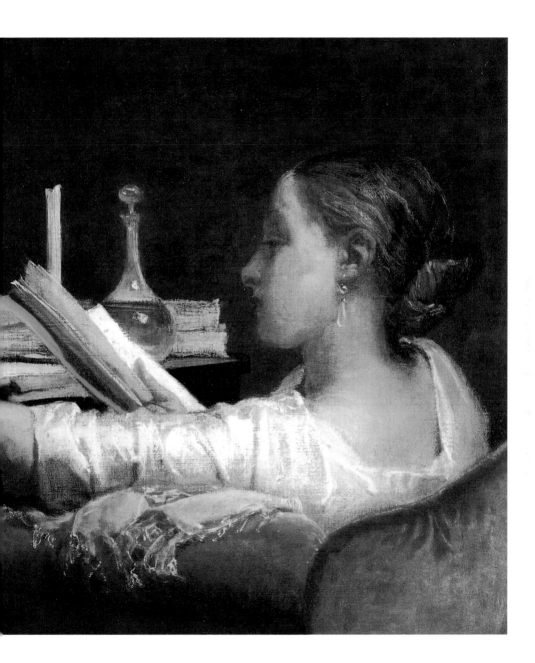

PLATE 24

阿姆斯壯

Thomas Armstrong,
1832-1911

測驗
———

1865 年
油彩畫布
79×58cm
瓦德沃斯雅典神廟美術館

　　說到讀書，很少人不會回想起小時候書背不出來、被老師罰站的景象，這幅畫可以說正是描繪童年惡夢的重現。畫中的小女孩低頭不語，一手牽著一會兒之前她還在外頭玩的跳繩，一手背在身後乖乖地接受測驗；身材瘦小的她在昂然挺立的老師面前顯得格外渺小而無助，老師的暗色長裙大面積地鋪展在小女孩面前，帶來的壓迫感不言而喻。在老師睥睨的目光和小女孩低垂的頭頸之間，壁爐頂端構成了一條難以逾越的黑色界線，它的上端是與老師視線平行的陶瓷飾盤、孔雀羽毛，與下端那條軟弱無力的跳繩恰恰形成對比。老師手裡的書於是成了穿越這條界線唯一的希望——只有度過了這關，小女孩才能進入那個充滿精緻事物的成人世界。英國風俗畫家阿姆斯壯在這裡用尋常事物的構圖對比，巧妙道出了兒童步入成人世界所必須歷經的試煉。

PLATE 25

塞尚

Paul Cézanne, 1839-1906

讀《事件報》的畫家父親

1866 年
油彩畫布
198.5×119.3cm
華盛頓國家藝廊

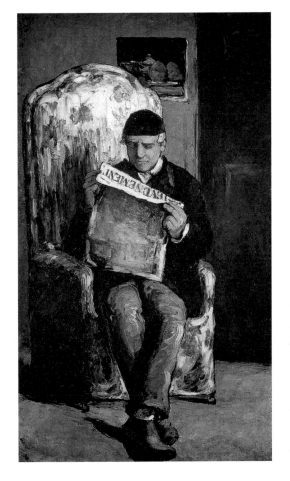

有個當銀行家的父親,是每個藝術家求之不得的夢想,但是也可能帶來規劃前途的困擾。年輕時的塞尚就遇上了這種麻煩,一心走上畫家之路的他,在 1861 年揮別了故鄉和父親的期望,到巴黎習畫,起初頗不得父親諒解,一段時間後父親的態度才軟化,答應提供資助;1886 年他過世後,還留給了塞尚大筆遺產,解除了畫家此後生活上的後顧之憂。

然而,在 1860 年代,他和父親的關係正處於緊繃期,父親對他來說是權威、金主,凡事都得要他批准才算數,這點讓塞尚十分不滿。這幅畫就是在他的反抗心理下完成的,畫中處處顯露了塞尚用藝術擊倒父親的決心:他把父親放在椅子的邊緣上,且坐的角度和椅子的方向正相反,讓父親看起來隨時都會掉出椅子,看似脆弱的小巧椅腳加深了這種不穩定感;牆上掛的是塞尚稍早完成的一幅靜物畫,這裡的作用是強調他對藝術矢志不移;父親手上拿著的《事件報》,在 1866 那年正好網羅左拉為其寫藝評,塞尚就是在左拉這位童年摯友的鼓勵下前往巴黎的,而父親其實平時並不讀這份報紙。除了以畫作向父親宣戰之外,這幅畫中大量使用的黑色和以調色刀作畫的粗獷手法,都是塞尚早期的畫作特徵。

PLATE 26

庫爾貝（Gustave Courbet, 1819-1877）
閱讀的年輕女子

約 1866/68 年
油彩畫布
60×72.9cm
華盛頓國家藝廊

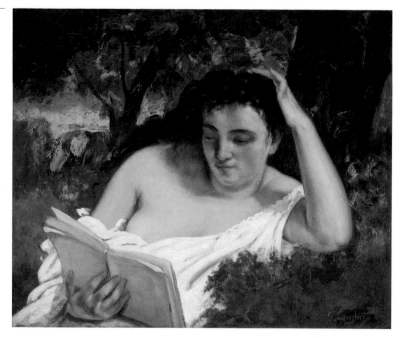

　　在浪漫主義的理想化圖像和印象派的大自然印象之間，庫爾貝未經修飾的尋常百姓生活與人體描繪，為 19 世紀中的法國繪畫投下了寫實主義的漣漪。庫爾貝的寫實主義並不著重翔實精確的描繪，而是眼到手到地以直覺掌握眼前的景象，他筆下的農夫、工人、妓女等的生活場景，今日看來或許不足為奇，但在他的時代卻曾被認為不登大雅之堂，而屢遭巴黎沙龍拒絕。但或許是這種與官方體制保持距離的關係，以及未受過正式美術訓練的出身，庫爾貝的生涯始終保持著一種「無派別、無信仰、無機構、無學院」的獨立發展。創作上的自由，使他成為法國寫實主義繪畫的第一人。

　　然而 1850 年代以後，長期搖擺於官方認可與私人贊助之間的庫爾貝曾一度厭倦，減少了觸及社會議題的畫作，風景畫、肖像畫、裸體畫等取而代之，成為他此時主要的類型。這幅女子閱讀像便作於這個時期。畫中女子半裸著在樹蔭下看書，帶笑的嘴角、微捲的長髮、與白衣相映的白皙肌膚，讓女子顯得慵懶而嫵媚。

PLATE 27

瓦茲（George Frederick Watts, 1817-1904）

梅‧普琳賽普像（祈禱）

1867-87 年　油彩畫布　102.6×69.6cm　曼徹斯特城市畫廊

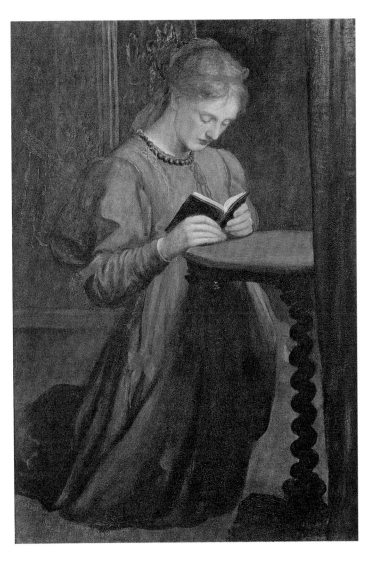

瓦茲為英國維多利亞時期的象徵主義畫家與肖像畫家，繪畫作品以精神與宗教主題居多。

1840 年代後期，自義大利歸國不久的瓦茲，認識了普琳賽普一家，自此與這個和文化圈多有往來的官商之家維持了數十年的友誼。

身為普琳賽普家族的成員之一，梅‧普琳賽普也是英國著名詩人丁尼生的兒媳；不過瓦茲作此畫時，她還在荳蔻少女的年紀。瓦茲描繪她跪在小桌前拿著祈禱書虔誠祈禱的模樣，橘色髮帶和綁著蝴蝶結的飾帶，沖淡了褐色裙裝與幽暗背景拘謹肅穆的氣氛。當時正是瓦茲的畫作受羅賽蒂影響的巔峰期，明亮色彩與裝飾的點綴，也許就出自這層影響。

PLATE　28

杜米埃

Honoré Daumier, 1808-1879

閱讀中的唐吉訶德

約 1867 年

油彩木板

33.6×26cm

墨爾本維多利亞國家藝廊

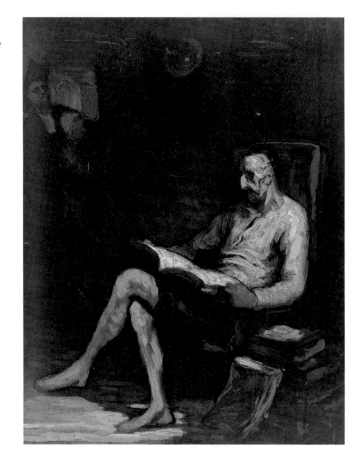

　　自數百年前塞凡提斯創造出唐吉訶德這號人物以來，他見義勇為但突槌頻頻的歷險故事，就成為日後文學家、藝術家心目的浪漫冒險故事的經典，杜米埃也因為喜愛他，而作了好幾幅相關的畫。

　　這幅描繪在黑暗中看書的唐吉訶德像，同一時間杜米埃作了兩幅，相較於另一幅如今藏於威爾斯國立美術館的未完成畫作，這幅畫清晰地表現出了杜米埃眼中唐吉訶德的形象：在黑暗的斗室裡，唐吉訶德埋首書堆，不論神父如何打擾、管家如何窺探，都無法誘使他離開身邊那一落書。「書」在唐吉訶德的冒險中，的確占有無比崇高的地位，也就是因為他看了許多騎士冒險的故事，才發下宏願加入濟弱扶貧的義俠行列，讓他自己也轉化為另一名文學經典人物。

PLATE 29

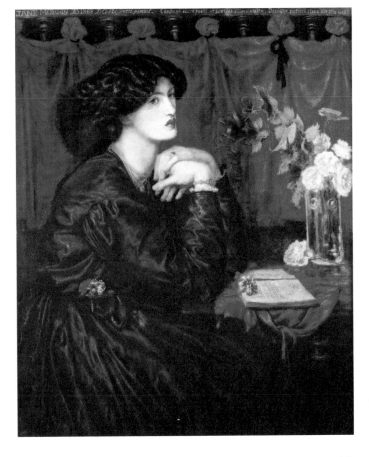

羅賽蒂

Dante Gabriel Rossetti,
1828-1882

珍‧莫里斯
（藍絲絨洋裝）

1868 年
油彩畫布
110.5×90.2cm
凱姆斯考特莊園

「她的名氣來自詩人丈夫，更來自她的美貌，讓她因為我的畫作而再度出名吧！」在這幅畫上方，英國拉斐爾前派畫家羅賽蒂寫下這段自己對珍‧莫里斯的讚美，以及對自己畫作的期待。

珍十七歲時認識羅賽蒂和後來成為工藝美術運動領導人的威廉‧莫里斯（William Morris），她的美貌吸引了兩人注意，從此成為兩人的繆思。珍二十歲時嫁給莫里斯，幾年後，夫婦倆與羅賽蒂一同租下了凱姆斯考特莊園，也開啓了珍與羅賽蒂合作的另一章。

這幅畫作於三人租下莊園後的第三年，從珍與羅賽蒂當時的通信得知，珍身上的那件藍絲絨洋裝是她親手縫製，雙手搭在胸前、面對著桌上攤開書本的姿勢，也是出自她的決定。珍對羅賽蒂而言代表著一種理想的女性美，畫中高度裝飾性的瓶花、珍的髮型、書上和珍腰間的紅花，映襯著她的藍眼與朱唇，在在表現一種將佳人的美定格的意圖。由於這幅畫極受歡迎，珍的臉後來出現在羅賽蒂畫中的次數更是頻繁，幾乎可說是羅賽蒂的註冊商標。

PLATE 30

馬奈（Édouard Manet, 1832-1883）

左拉像
————

1868 年
油彩畫布
146×114cm
巴黎奧塞美術館

　　左拉是作家、塞尚的童年好友，自己也對藝術極有興趣。1866 和 1867 年，身為報紙藝評人的左拉先後為馬奈寫了兩篇捍衛性的評論，那時馬奈正因為〈草地上的午餐〉、〈奧林匹亞〉的裸露而飽受抨擊，隨後 1867 年的文章印為薄冊出版。

　　這幅作於隔年的〈左拉像〉顯然是畫家對左拉的致意，右方的藍色冊子，就是左拉那篇文章的出版品。畫中還包含了幾項和兩人有關的元素：桌上的鵝毛筆和墨，代表左拉的作家身分；左拉手上由藝術史家查爾斯・布朗克撰寫

的《繪畫史》，是馬奈的參考書；右方牆上除了馬奈的〈奧林匹亞〉一畫之外，還掛著維拉斯蓋茲〈酒神〉的雕版畫和描繪一位日本摔角手的版畫，左方的絹印畫也是日本風格。這代表著兩人對西班牙藝術，以及對當時橫掃歐洲畫壇日本版畫的共同興趣。

　　東西方元素的混雜，加上略為平面的構圖與裝飾性圖案，這幅畫其實也是馬奈的另一次藝術主張。

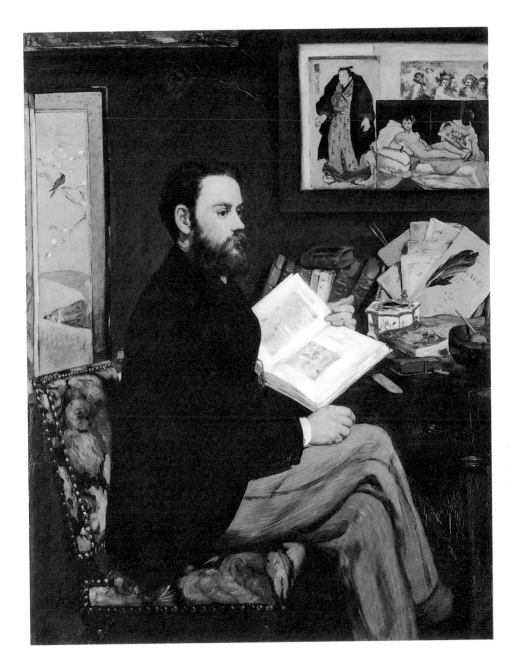

PLATE 31

羅賽蒂（Dante Gabriel Rossetti, 1828-1882）

托洛美的琵亞　　1868-80 年　　油彩畫布　　104.8×120.6cm　　勞倫斯坎薩斯大學史賓塞美術館

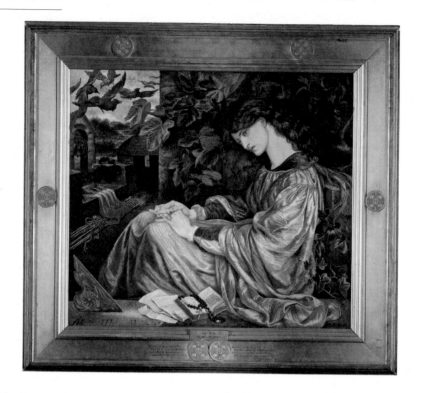

　　這幅畫是羅賽蒂以珍‧莫里斯為模特兒的另一幅畫作。畫題中的琵亞，是但丁《神曲》中的一個角色，畫框下緣就刻著《神曲》中和琵亞有關的詩句。依詩中描述，琵亞來自托洛美家族，被生性善妒的丈夫關在一個沼澤圍繞的城堡裡，終至孤獨死去。

　　在這幅羅賽蒂自己設計的中世紀風格畫框中，他畫出了被囚的琵亞虛度終日的情景。也許是讀了昔日愛人的來信，她拿開陪伴她度日的祈禱書和念珠，手指撫摸著婚戒，望著遠方遙想過去。左下角的日晷顯示日子正一點一滴流逝，鐘樓、矛和旗幟都是城堡的象徵，成群的烏鴉則預示著琵亞的死亡。

　　畫框外，這幅畫還暗述著另一個故事。原來此時的羅賽蒂與珍‧莫里斯正陷入熱戀，而珍其實是他的好友威廉‧莫里斯的妻子。也許羅賽蒂是想藉由這幅畫，一抒自己想將珍自婚姻這個囚籠拯救出來的心意吧？

PLATE 32

柯洛

Jean-Baptiste Camille Corot,
1796-1875

閱讀的女子

1869-70 年
油彩畫布
54.3×37.5cm
紐約大都會美術館

　　柯洛於 1869 年的巴黎沙龍上展出這件畫作時，他已逾七十高齡，畫了大半輩子的風景畫之後，自 1850 年代晚期起，他開始畫起同一個姿勢的閱讀女子像，這幅就是其中之一，它也是這類畫作中第一幅公開展示的畫作。

　　然而，柯洛對人物畫的確較不擅長，當年這幅畫在沙龍展出時，有評論家旋即指出畫中人物的透視有誤及比例不當等問題。隨後，畫家重新處理過了畫面——不過不是針對人物，而是人物背後的風景。依據當年這幅畫在沙龍展出時的相片，畫面的左右兩方原來各有一株枝葉茂密的柳樹和一片樹木，但展覽後畫家卻將所有樹木去除，只留下大片透亮的天空。從這點來看，即使是在人物畫中，柯洛較在意的仍是風景的表現。

　　柯洛為 19 世紀法國巴比松畫派的旗手之一，但和米勒後來轉向描繪農人的人物畫不同，柯洛延續了巴比松畫派的寫實風景描繪，而在晚年發展出影響印象派甚深的詩意畫面。一生創作逾三千幅的他，被視為是 19 世紀最優秀的風景畫大師。

PLATE 33

莫内（Claude Monet, 1840-1926）

春天　1872年　油彩畫布　50×65.5cm　巴爾的摩華特斯美術館

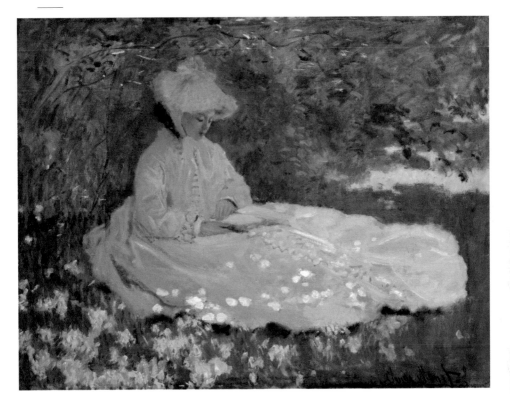

　　1871至1878年居住於巴黎西北的阿讓特伊期間，是莫内發展其印象派技法的關鍵時期，代表畫作〈印象‧日出〉於1872年完成，1874年在第一次印象派聯展中展出，自此之後，印象派的實驗手法經過後印象派的轉化，影響了好幾代的畫家。

　　在這幅和〈印象‧日出〉同一年完成的畫中，莫内以色彩表現光點的功力已可圈可點，人物

與景象的寫實與否似乎已不重要，重要的是掌握住灑在綠色草地和女子白色裙襬上搖曳倏忽的光影效果。莫内在這時期畫了許多以妻子卡蜜兒為主角的畫作，這幅畫在樹蔭下靜靜閱讀的女子像，也是其中一幅，不過它在第二次印象派聯展中展出時，標題原訂作〈閱讀的女子〉，顯示這裡莫内不過是想藉此場景，進行他的另一場色彩實驗。

PLATE 34

荷馬

Winslow Homer,
1836-1910

鄉村學校

1871 年
油彩畫布
54×97.2cm
聖路易美術館

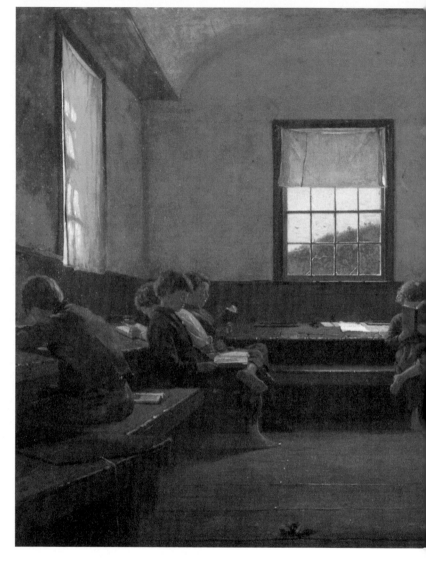

美國著名畫家荷馬，特別喜愛、也善於描繪
與孩子及童年相關的主題。1865 年南北戰爭
結束後更是如此。對他來說，孩子們遊戲和
讀書時純真的臉孔，正代表著無憂無慮的美

好往日。

這幅畫是荷馬參觀一間鄉村學校之後才畫
的，當時畫中這種把不同年級的孩子們聚在一
起教課的大教室已日漸稀少。從畫面看來，這

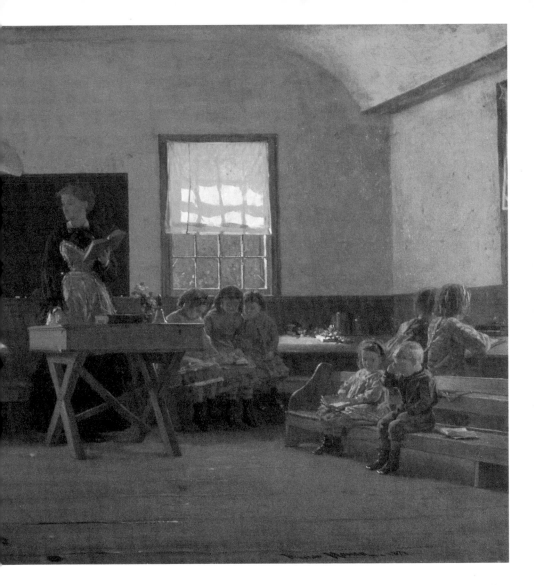

間教室就和世界上所有的小學教室一樣，既是讀書的地方、也是遊樂的場所，散落在地板上的花瓣，大概就是孩子們把講桌上的插花拿來玩的結果；分據左右的赤腳小男生和穿鞋小女生、坐在另一小女孩身旁哭哭啼啼的小男孩，則讓畫面顯得逗趣而活潑。映照在素面窗簾上的陽光、溫暖的色調，重現了一間小學教室閒適的午後時光。

PLATE 35

馬奈 (Édouard Manet, 1832-1883)

鐵路

1873 年
油彩畫布
93.3×111.5cm
華盛頓國家藝廊

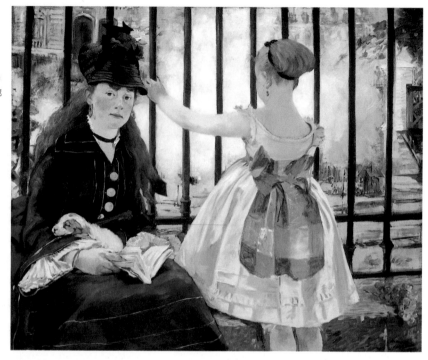

　　馬奈這幅畫取景自 1870 年代巴黎最熱鬧的聖拉札火車站，除了因火車發動而升騰的白霧和隱約可見的建築之外，這幅取景當代的畫作卻未給予火車站更鮮明的描繪，因此 1874 年它在巴黎沙龍展出時，引起了評論家的諸多牢騷。但馬奈大概早已習慣了藝評家的冷言冷語，十年前他以〈奧林匹亞〉、〈草地上的午餐〉引起軒然大波時，不也是如此嗎？

　　事實證明，此畫後來仍以一幅貼近現代生活的畫作著稱。馬奈以橫亙整個畫面的鐵欄杆和白霧，將觀者的視線限制在這對狀似母女的身上，不顧傳統畫作重視深度的作法、率性的筆觸，以及如〈奧林匹亞〉、〈草地上的午餐〉般直視著觀者的畫中人目光，都為這幅畫賦予了某種挑釁的性格。而畫中女子，正也是前述兩幅畫的同一位模特兒，且她還是位經常現身巴黎沙龍的女畫家。

　　畫中還有其他有趣的元素：穿著肅穆深藍色裙裝、戴墨褐色帽子、從書中抬起頭看著觀者的女子，與穿著白色蓬蓬裙、繫著輕便髮帶、背對觀者的小女孩，兩人無形中有種視覺上的對比。

PLATE 36

阿瑪塔德瑪（Lawrence Alma-Tadema, 1836-1912）
這是我們的角落

1873 年
油彩木板
56.5×47cm
私人收藏

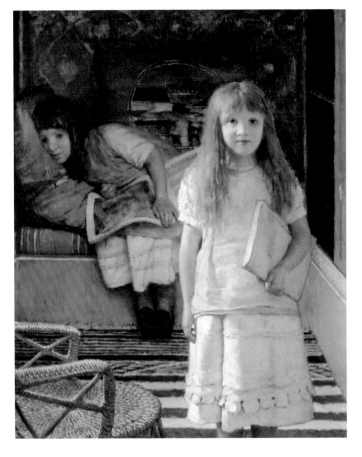

以描繪古代場景聞名的畫家阿瑪塔德瑪，雖然有出生於荷蘭、在比利時求學、壯年以後又定居英國的人生經歷，但他最喜愛描繪的卻是古羅馬、古埃及場景的題材。衣香鬢影的華貴場景、人聲雜沓的複雜場面、花瓣紛飛的歌舞景象，樣樣都難不倒他，對大理石、金屬等質地的精準掌握，更使他在西洋美術史上有一席地位。

雖然主要是一位古典畫家，但阿瑪塔德瑪一生也畫了不少肖像畫，這幅畫作就是其中之一。畫中拿著大本圖畫書的兩個小女孩，就是他的兩個女兒勞倫絲和安娜。身穿白色洋裝的兩人直盯著身為畫家的父親瞧，彷彿看書正看到一半被打擾，又像要邀請父親進入兩人私密的角落似的，親情使這幅畫別具一種親密的氛圍。牆上的帆船圖像在象徵小女孩對世界充滿好奇心之外，也為此畫增添了視覺深度與流動感。

PLATE 37

竇加（Edgar Degas, 1834-1917）

紐奧良的棉花公司辦公室　1873年　油彩畫布　73×92cm　法國波市市立美術館

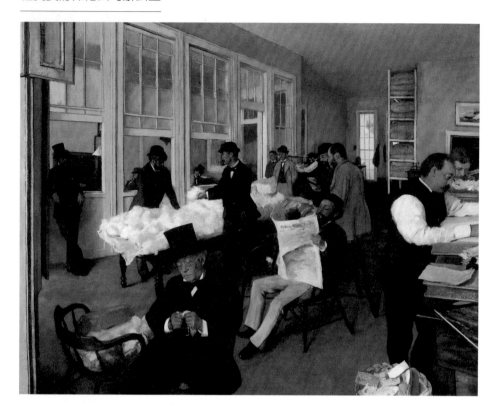

　　這幅畫是竇加與弟弟惹內到美國拜訪舅舅的棉花公司時，為這間忙碌的紐奧良辦公室畫下的景象，當時這間公司正因為紐奧良棉花交易所的成立和市場不景氣而宣布倒閉，畫中坐在中央讀報的惹內，手裡拿著的正是刊載著其倒閉消息的當地報紙《皮凱云日報》；另一個弟弟阿契爾站在畫面最左側，旁觀著各司其職的眾人；竇加的舅舅則坐在畫面前方，戴高帽子與眼鏡的他，看來像在檢視手上的棉花，但低頭沉思的表情，也像在緬懷這一路以來的甘苦。

　　這幅畫作象徵著竇加生涯起飛的一個轉折，在第二次印象派展覽展出後的兩年內，它就被法國坡市市立美術館買下，成為竇加、也是印象派第一件進入美術館典藏的畫作。此畫做為那時尋常生活片段的擷取，體現出畫家對當代平民生活的關懷。

PLATE 38

密萊（John Everett Millais, 1829-1896）

西北行 1874 年　油彩畫布　176.5×222.2cm　倫敦泰德英國館

　　雙手握拳的老人表情嚴肅，一名女子坐在他的腳邊念書，一手搭在老人手上；在英國海軍旗旁邊，鋪展著一張地圖，牆上隱約可辨的是海軍軍官畫像，窗外的船隻、椅腳邊的兩本書……即使對畫作背景一無所知，我們仍能看出這幅畫亟欲吐露一段故事。

　　畫題「西北行」說明了這段故事的主題是航行。當時為了快速抵達東方，歐洲各國競相尋找沿著北美洲通向太平洋的「西北航道」，但屢傳失敗，此畫所傳達的就是一種肯定英國的努力不懈將帶來回報的意念。畫中女子為水手老父親唸誦書中的歷史，老人臉上的滄桑在女兒的安撫下獲得安慰。縱使心有不甘，但老人緊握著拳頭，以堅毅的眼神表示：歷史終將給予英國應有的榮耀。濃厚的愛國意味，讓此畫成為英國畫家密萊生前最受歡迎的畫作。

PLATE 39

阿瑪塔德瑪（Lawrence Alma-Tadema, 1836-1912）
94 度陰影下

1876 年　油彩畫布
35.3×21.6cm　劍橋斐茲威廉博物館

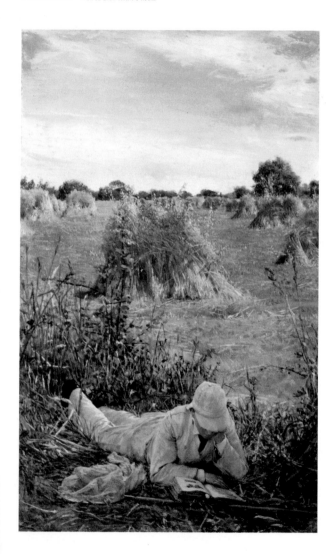

對歷史場景著迷的阿瑪塔德瑪，對自己所處的時代著墨不多，但在如這幅畫的少數作品中，他於歷史題材畫作中的那種考古學式的細膩觀察，仍處處可見。

此畫中的場景是英國南部薩里州的一個小村莊，一名十七歲的少年穿著外出服、拿著枴杖，逛到這片麥田中，也許是有些累了，他決定就地安頓在陰影處，看點書再走。這幅畫的構圖簡單，直立的畫布將麥田景觀向遠方一路延伸，直達天際；天空、麥田與草堆上的男孩則以各占三分之一的份量，形成畫面的深度。此處阿瑪塔德瑪不僅表現出在室內場景之外，自己對戶外的陽光與色彩也很有一套，細看中央的麥草堆，少許的黑色、白色和多種陰影層次的鋪疊，也恰到好處地呈現出陽光下聚散有致的麥桿姿態。

年僅四十歲的阿瑪塔德瑪，在此從容展現了他高人一等的刻畫功力。

PLATE 40

伯恩－瓊斯（Edward Coley Burne-Jones, 1833-1898）
被施咒的梅林

1872-77 年　油彩畫布
186×111cm　威羅薔芙兒夫人藝廊

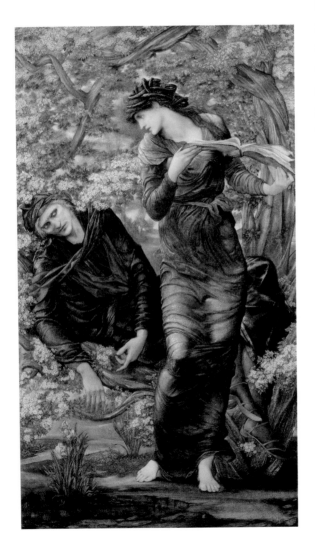

英國畫家伯恩－瓊斯的名字，經常和 19 世紀美術與工藝運動的核心人物威廉·莫里斯連在一起，兩人從神學院同窗到一起成立設計公司，一生中於公於私都十分親密。雖然兩人自求學時代就受羅賽蒂影響頗深，但自 1860 年代起，他們都逐漸找出了自己的創作之路：莫里斯於 1861 年與友人合開設計公司，其美術與工藝理念逐漸成熟；身為合夥人的伯恩－瓊斯，則逐漸以拉斐爾前派繪畫風格而成名。

這幅畫是歷經 1870 年代前期的沉潛之後，伯恩－瓊斯於 1877 年展出的三件畫作之一，畫中描繪亞瑟王傳說中，巫師梅林被他所迷戀的湖中仙女妮米埃從書中唸咒縛住，以至倒在山楂樹下動彈不得的情景。郎有情、妹無意的結果，導致梅林後來死在妮米埃的咒語下。

有趣的是，畫框之外，伯恩－瓊斯當時也正身陷情網，畫中的模特兒瑪麗亞那時正是他的婚外情人，兩人的關係在親友之間引起軒然大波，最後在女方威脅跳河自盡下才告落幕。

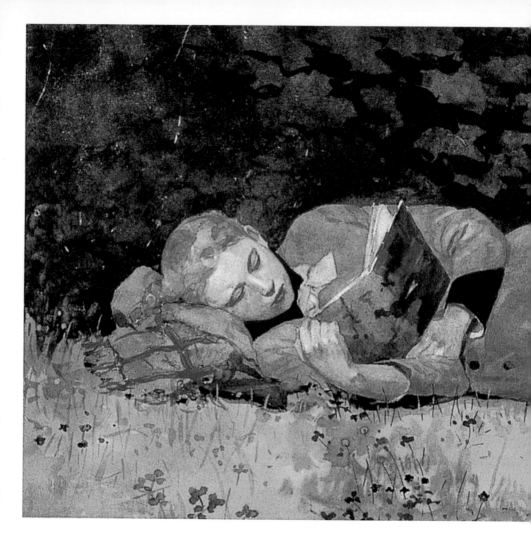

PLATE 41

荷馬（Winslow Homer, 1836-1910）

讀新小說

1877 年　水彩畫紙
24.1×54.1cm　麻州春田美術館

　　陽光、草地和閱讀的女子，似乎總是特別相
配。在荷馬的畫筆下，沉迷於字裡行間，躺倚
在石廊、樹蔭或草地上的女子總是置身於一片
陽光斑駁的綠意中，彷彿她本身就是萬綠叢中
的那一點紅。但是在這幅畫中，著一身與髮色
相輝映的橘紅色洋裝女子，躺臥在花草點點的

樹蔭下，似乎更像是一道灑在草地上的陽光；她半瞇著眼、腦中馳騁於剛到手的小說情節裡，一點也沒發現畫家的目光早已把她從頭到腳飽覽了個夠，畫下一幅不僅是關於閱讀、更充分表露女性之美的圖像。

這幅畫作完成的年代，正是部分衛道人士抨擊「可悲的濫情雜誌與小說」敗壞道德、腐化人心，而在美國境內掀起禁讀聲浪的時期。從畫中這位「不事生產」的女子來看，反對之說似乎有其根據，但荷馬刻畫的閱讀女子之美，卻樹立了一種在家務之外也擁有自我世界的新女性形象。

PLATE 42

卡玉伯特（Gustave Caillebotte, 1848-1894）
橘子樹
———

1878 年
油彩畫布
154.9×116.8cm
休士頓美術館

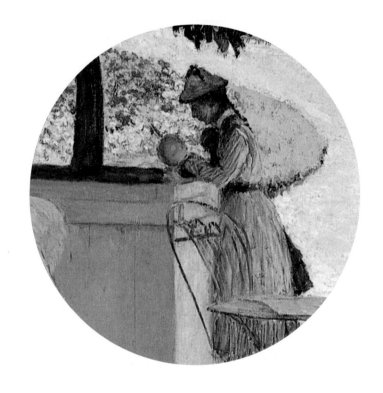

　　這幅取景法國畫家卡玉伯特家族位於巴黎近郊別墅的畫作，在視覺上主要呈現了兩種趣味：在橘子樹蔭下各據陰涼一角看書的人物，以及橘子樹後方明亮璀璨陽光下的花園。相對於以清晰筆觸勾勒的讀書男女和涼椅，在鋪排精緻的花圃上，卡玉伯特則以印象派的輕點筆法表現花朵上閃爍的陽光。

　　此作可說表現出了卡玉伯特與印象派密切但保有距離的關係。身為印象派的主要贊助人之一，他的畫作經常帶有印象派的氛圍和色彩，但在許多方面更貼近寫實傳統一些。這幅畫還透露了其他細節：從環繞花圃的寬闊便道和右上方的樹林來看，這裡僅是一個偌大花園的一角；造型優雅簡潔的涼椅、躺在路旁的小狗，說明了這是座私人花園；此外，畫中主角的卡玉伯特弟弟馬提爾和表妹柔伊，身上穿著講究但不誇飾。這些都透露了卡玉伯特家族不凡的財勢與地位。

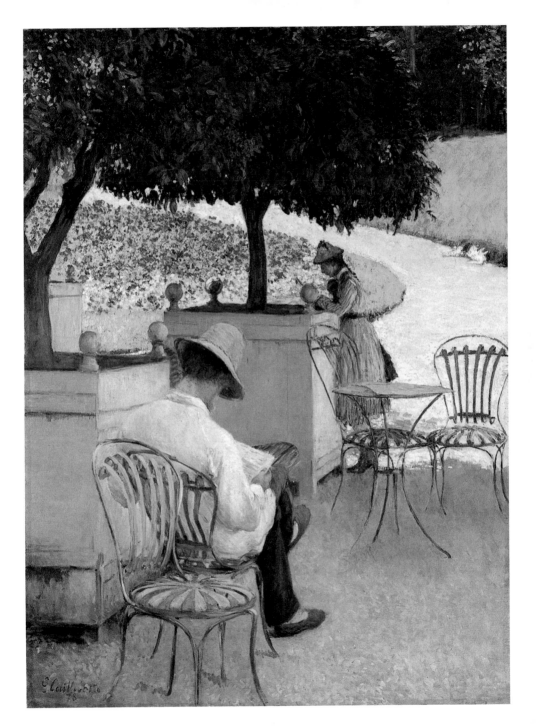

PLATE 43

佩魯吉尼（Charles E. Perugini, 1839-1918）

閱讀中的女孩　1878 年　油彩畫布　97.9×73cm　曼徹斯特城市畫廊

　　這幅又名「漂亮的學生」的畫作，描繪一個閒適地在橘子樹下看書的女孩，她專心盯著腿上有藍色書皮、內文第一字做了特殊設計的書，左手支著右手手肘，右手拿著一小束橘子花，身邊還放著一顆橘子，從她身後結實纍纍的果樹來看，這可能都是她邊看書邊玩耍摘下來的。柔媚的陽光落在女孩中分而微捲的金髮、一身淨白的長裙上，讓她乖巧可人的形象特別鮮明。

　　佩魯吉尼活躍於 19 世紀末的英國畫壇，以肖像畫、風俗畫見長的他，尤擅於以柔潤而富於光澤的筆觸表現女性的溫婉秀美，這幅就是其中最有名的畫作之一。

PLATE 44

卡莎特

Mary Cassatt,
1844-1926

在陽台上

1878-79 年
油彩畫布
89.9×65.2cm
芝加哥藝術機構

美國畫家卡莎特表現印象派畫家的特徵，在這幅畫中表露無遺。藍紅白黃的斑駁色彩構成了富麗的花園背景，頭髮挽起而衣著貴氣的女子優雅地坐在前景中看報，一身鮮白的印花洋裝在閃爍不定的印象派筆觸下顯得格外耀眼，整幅畫宛如一幀 19 世紀末的歐洲仕女圖。

從 1860 年代起流行於巴黎的女性時尚雜誌中，就充滿了類似卡莎特這幅畫中的女子圖像，而這些圖像的產生，也扣合著當時都會女性知性形象興起的時代背景。值得注意的是，儘管流行著這類圖像，當時女性的活動範圍仍以家庭為主，從卡莎特這幅畫的標題可知，這位女子的閱讀場所也在家裡的陽台上。雖說如此，她手上的報刊仍頗具寓意地呈示了一個吸收新知、而非嗜讀羅曼史小說的新女性形象。

PLATE 45

馬奈

Édouard Manet, 1832-1883

閱讀中的女子

1879/80 年
油彩畫布
61.2×50.7cm
芝加哥藝術機構

　　一名穿戴整齊的女子端坐在一間啤酒屋或咖啡屋裡看雜誌，她身上的裝束是當時巴黎流行的樣式，手上的雜誌可能是店家提供，身後斑駁的紅綠色彩，則隱然指出這是座花園，但女子頭後方的藍色布幕，卻又暗示著這可能是室內布景。

　　在這幅畫中，馬奈再一次地以近似印象派的明亮色彩、輕疏筆法，呈現了 19 世紀後期巴黎生活的一幕。女子端坐的姿態、一絲不苟的妝容、精心搭配的手套、拉高的衣領，在在說明著她只是坐下來歇會兒，喝杯啤酒，讀讀雜誌，不久就要離開。從雜誌封面略可辨識的街頭女子相片，可以看出這不過是本內容輕鬆的消費性雜誌，和女子專注的表情似乎有些不相襯；相較於當時畫家時興以閱讀表現時代新女性的形象，也許馬奈在這裡有些嘲弄的意味。無論如何，印象派的手法在這裡獲得了某種時代背書：這種輕掠而略顯晃動的筆觸，不是正好適合用來表現陽光下對城市街頭的驚鴻一瞥嗎？

PLATE 46

卡莎特（Mary Cassatt, 1844-1926）
卡莎特夫人說故事給孫子聽

1880年　油彩畫布　55.9×100.3cm　私人收藏

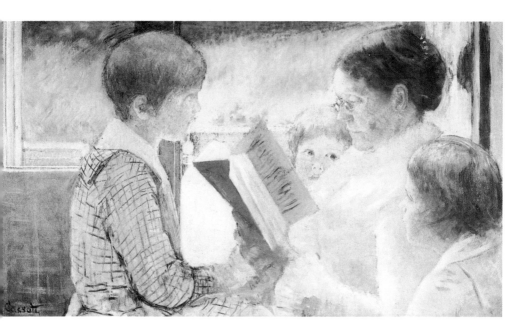

卡莎特以女性之姿，在幾乎全由男性畫家組成的印象派中領有一席之地，可說十分不易，但囿於女性在當時的種種限制，她的繪畫主題多半集中在自己的親友身上，總是在家居範疇活動、擔任母親角色的女性更成為其一貫主題。

在這幅畫中，戴著眼鏡、挽起頭髮，有著典型慈祥老奶奶形象的卡莎特母親，專心翻閱手上的橘色封皮的故事書，儘管她專注的表情沒能多透露她講故事的方式，但從圍繞身邊的三個孫子目不轉睛的眼神看來，奶奶說故事的本事一定極為生動有趣。

身為印象派成員，卡莎特雖然不能如男性畫家一般隨意到戶外廣泛取材，但居家場景仍足以體現她對光線與色彩的掌握，也可說為印象派開啟了另一種視野。

PLATE 47

瑪麗‧高（Mary Louise Gow, 1851-1929）
童話故事

1880 年
油彩畫布
45.7×35.6cm
私人收藏

　　或許是探索未知世界的人類渴望，在孩子身上表現得格外明顯，歷來畫家們畫到屋內的孩子時，總喜歡把書拿來當成道具，而讀書中的孩子那種嫻靜乖巧的模樣，也最能打動為人父母或期待為人父母者的心。

　　英國畫家瑪麗‧高在西洋美術史上知名度不高，所作多為風俗畫與歷史畫的她，尤善於描繪年輕女孩與兒童。在這幅畫中，一頭褐色卷髮、身穿藍綠色裙裝的女孩埋首於厚厚大開本

的故事書中，是什麼故事讓她如此著迷？從腳邊攤開著、由插畫家華特‧克蘭恩（Walter Crane）所繪的大本圖畫書，我們或可窺見端倪，那本書正翻到講青蛙王子故事的那一頁，可以想見女孩正身陷在童話的奇幻天地中。

　　這幅畫同時也透露了瑪麗‧高對當時英國插畫出版的了解，隨著印刷科技精進，那個時候開始有大量插畫書出版，而瑪麗‧高自己也是一位插畫書的作者。

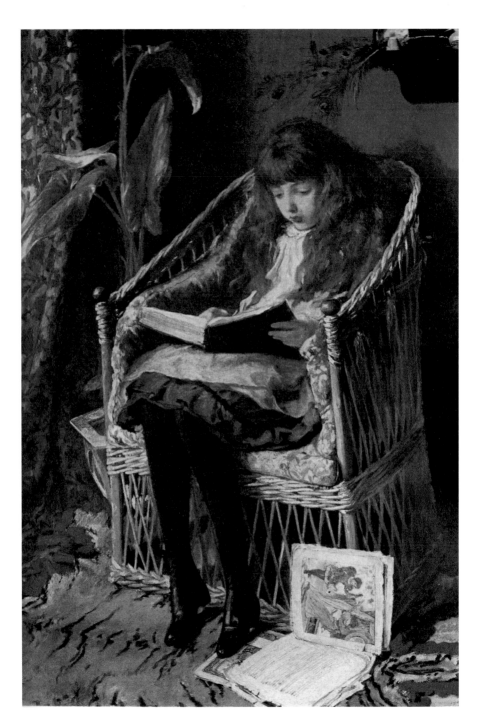

PLATE 48

卡玉伯特 （Gustave Caillebotte, 1848-1894）
室內

1880 年
油彩畫布
116×89cm
私人收藏

卡玉伯特曾多次以俯身下望街景的男子為主題作畫，有時從側面畫下男子身影和一旁的路人，有時從男子後方畫下他的背頭與他眼前的景物，有時則乾脆取代他的視線，從上往下俯視街景。從這些畫中，我們不僅得到一幀幀城市的街頭剪影，也從畫中主角與街景之間的關係，看出站在一定距離外冷靜觀察的畫家姿態。

在這幅鮮有以女性為主角的類似畫作中，暗色調的大量運用，為看著街景的女子和她身後專心看報的男子覆上了一種沉鬱的氣氛；幽暗室內的男子蕭穆的側面，與面向著明亮窗外、若有所思的女子，兩人隱然形成一種對比。雖然僅以背影示人，但女子的身影框呈在蕾絲窗簾中，對面還隱約可見另一男子的身影，若有所指地表現前景二人之間的貌合神離。卡玉伯特對現代人幽微心境的巧妙表達，使他成為以繪畫捕捉現代城市氛圍的能手。

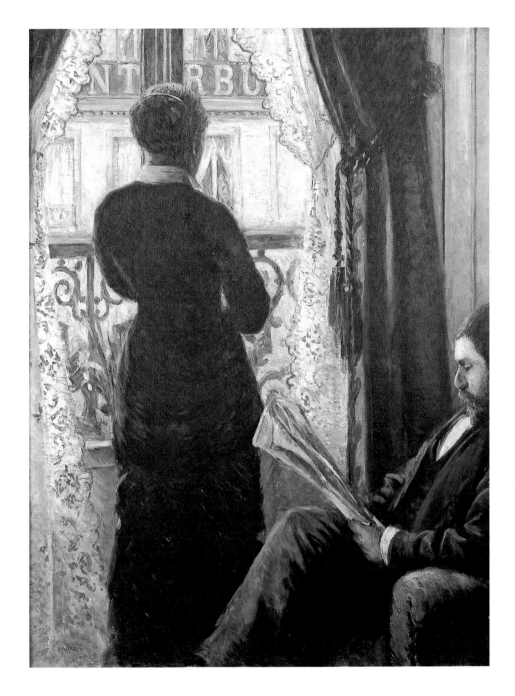

PLATE 49

卡玉伯特（Gustave Caillebotte, 1848-1894）

室內

1880 年　油彩畫布　65×81cm　私人收藏

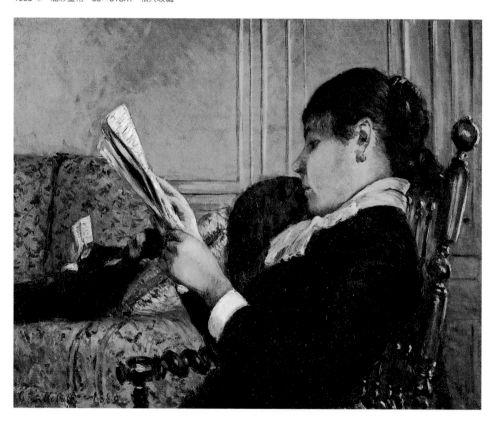

　　在這幅畫中，卡玉伯特用一種略為戲劇性的手法，處理他畫作中經常出現的主題─人與人之間的距離。畫中一人拉得極近、一人推得極遠，前景和後景之間的懸殊比例，以及兩人各自埋首書報、毫無交集的樣子，突顯了兩人各擁心思的情感距離。一如同名前作（圖 48），

卡玉伯特這裡再次運用了暗濁的色調來表達室內的幽暗與人心之幽微，以寫實手法描繪的前景女子和用疏略筆法勾成的後景男子，兩人也是一式的暗色衣服；在不見窗戶的室內場景中，觀者的目光被引向唯一的亮處─兩人心之所繫的書報，從而辨識兩人內心的距離。

PLATE 50

克拉姆斯科依

Иван Николаевич
Крамской, 1837-1887

讀書女子

1881 年
油彩畫布
91×71cm

克拉姆斯科依是俄羅斯美術史上一位出色的肖像畫大師，與他同時代具有盛名的俄羅斯重要畫家很多，包括列賓、馬克西莫夫、米塞耶多夫等人。

19 世紀中葉，俄國因農奴制度的解體，文化藝術隨之趨於繁榮，70 年代後隨著國內批判現實主義文學運動的高漲，著名的現實主義畫派——巡迴展覽畫派也出現了，其創始人物便是克拉姆斯科依，足見其影響力。

克拉姆斯科依的繪畫特色，在於很能表現人物的心理，對人物性格的刻畫尤其拿手。這幅〈讀書女子〉即畫出高雅女士專心閱讀、卻又愜意的居家生活狀態。柔和的光線從側面照來，使得女郎的半張臉，以及她手持書籍的封面都處在背光面，而她的手肘、小腹與鼻樑就更加顯得明亮，於是安靜的畫面裡增添了空間層次；加上坐椅及毛毯的繁複暗調花色，也烘托出穿淺色衣裳女子溫婉的氣質。

肖像畫能發揮的空間本來受限，能在細微處引人品賞，非高手不可。

PLATE 51

羅賽蒂 (Dante Gabriel Rossetti, 1828-1882)

白日夢

1881 年
油彩畫布
158.7×92.7cm
維多利亞與艾伯特博物館

　　一如〈托洛美的琵亞〉（圖 31），這幅畫是羅賽蒂與好友威廉‧莫里斯的妻子珍陷入熱戀時，他以珍為模特兒所作的畫。畫中的珍坐在梧桐樹的枝枒間，閃耀著光澤的微卷褐髮、碧綠的眼珠、輪廓分明的紅唇，在綠色綢緞裙裝的映襯下顯得異常嬌豔。身為拉斐爾前派畫家和象徵主義詩人先驅，羅賽蒂對象徵的運用熟稔於心，這幅畫自然也不忘埋進他與珍的愛情

象徵。放下書本做起白日夢的珍，左手拿著的忍冬花，在那個時代正象徵著堅貞之愛。

　　更值得注意的是，這幅畫的標題與情景其實都取自羅賽蒂的同名詩作，在盛夏的綠意和鳥鳴中，「她入夢，而那一刻，被遺忘的花朵自她手中落下／落在她遺忘了的書本上」，書中的顏如玉、大自然的花朵，都贏不過出神女子令人傾心的夢幻美。

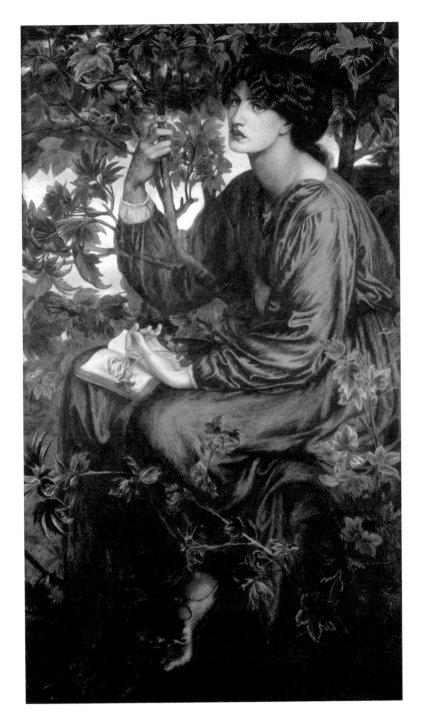

PLATE　52

萊布爾（Wilhelm Leibl, , 1844-1900）
教會裡的三名婦女

1882 年
油彩木板
113×77cm
漢堡美術館

　　乍見這幅畫中的三位婦女，首先注意到的可能不是她們虔誠的表情，而是位在畫面最顯眼處、右方兩人非比尋常的大手。在這幅費時三年半完成的畫作中，德國寫實主義畫家萊布爾仔細刻畫了三代農家婦女的每個衣著細節——中央的老婦身穿深綠條紋裙裝、綁暗色頭巾，左方婦女用一身素色把自己從頭到腳裹住，右方的年輕女子則在亮藍格紋裙裝上披著印花罩衫，另加上別針與腰帶，帽子也纏上飾帶；在這個隨著世代之別，色彩和裝飾也轉為活潑

的描繪中，由於空間侷促、描繪角度極近，右方二人的手於是變得略長且大了。

　　儘管如此，這幅畫對三位婦女的衣著與專注表情的細密描繪，並未因此而減少其寫實魅力。直盯著厚厚的祈禱書、滿面皺紋的老婦，拿著念珠專心祈禱的婦女，面容祥和地讀較小本祈禱書的年輕女子，構成了一幅富於寫實趣味的農家婦女圖像，也使這幅畫成為萊布爾的生平代表作。

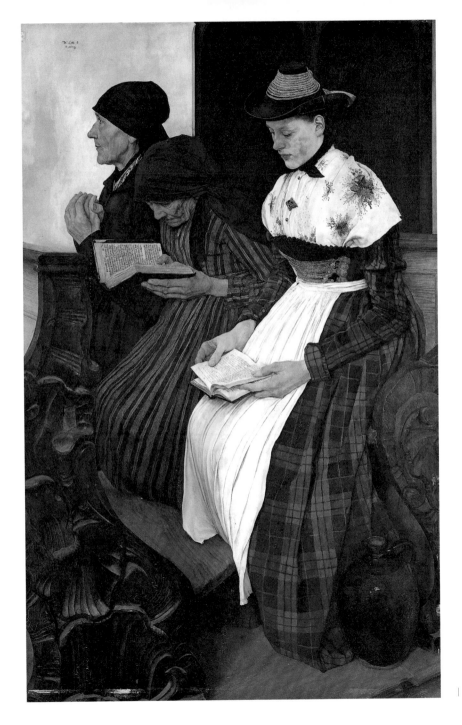

PLATE 53

艾金斯（Thomas Eakins, 1844-1916）
畫家的妻子和雪達犬

約 1884-89 年
油彩畫布
76.2×58.4cm
紐約大都會美術館

　　艾金斯是畫家、攝影家，一生作品多取材自家鄉美國費城的人、事、物，而成為 19 世紀末至 20 世紀初當地人文景觀的重要繪畫紀錄。其肖像畫尤其值得一提，在他身後留下的數百幅肖像畫中，他畫當代名士、身邊親友，出自幼時以來對運動的喜好，他也畫許多運動健將，這個喜好還引領他把肖像人物從傳統的室內場景拉到戶外，人物在他筆下於是展現出了比傳統上更活潑的肢體動作。

　　艾金斯對人體的喜好並不影響他對人物個性的描繪，事實上，對解剖學極有興趣的他，認為肖像畫是一種以解剖學的架構體現人物個性的方式，也因此他的肖像畫不講求理想化的表現；他將人物安排在其工作場所中描繪，成了他的常用手法。

　　這幅他以妻子蘇珊和家犬為主題的肖像畫中，艾金斯忌諱美化的寫實手法表露無遺。畫中蘇珊不僅削瘦，凹陷的眼眶與多處陰影更為她的臉龐覆上病容；妻子布滿皺紋的手裡所拿的書，則可能表示著她喜好閱讀的習慣。

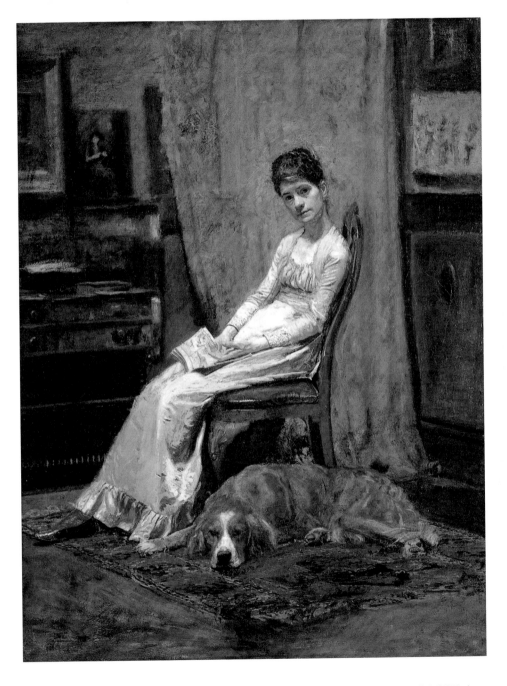

PLATE 54

唐洛普（Leslie George Dunlop, 1835-1921）

花之語　1885年　油彩畫布　112.3×145cm　曼徹斯特城市畫廊

英國畫家唐洛普的畫作，一貫充滿著與小花小草、溪水草地為伴的英國少女，但日常而瑣碎的主題，在生活化的描繪、少女們柔美臉龐的加持下，仍為他贏得了當時許多藝評的青睞，連著名藝評家羅斯金（John Ruskin）也對他畫筆下「英國女孩的甜美特質」讚不絕口。

畫中，各穿一黑一白裙裝的妙齡女子靠坐在沙發上，黑裙女子拿著小剪刀，地上的散花落葉顯示著旁邊的那籃花團錦簇，正是兩人才剛從屋外摘回並修整過的傑作；白裙女子拿著和自己的帽帶與腰帶顏色相襯的一小束花，眼睛則盯著一本厚厚的大書。也許是太想知道這朵剛發現的小花究竟是什麼名堂，兩人進門後連帽子都來不及脫，就趕緊坐下來查閱植物圖鑑。英國女孩的午後生活片刻，就在唐洛普細膩的觀察中鮮活起來。

藝術家雜誌社　收

100　台北市重慶南路一段147號6樓

6F, No.147, Sec.1, Chung-Ching S. Rd., Taipei, Taiwan, R.O.C.

姓　　名：　　　　　　　　　　　　　　性別：男□ 女□ 年齡：

現在地址：

永久地址：

電　　話：日／　　　　　　　　　　手機／

E-Mail：

在　　學：□ 學歷：　　　　　　　　　　職業：

您是藝術家雜誌：□今訂戶　□曾經訂戶　□零購者　□非讀者

客戶服務專線：**(02)23886715**　E-Mail：**art.books@msa.hinet.net**

藝術家書友卡

感謝您購買本書,這一小張回函卡將建立您與本社間的橋樑。我們將參考您的意見,出版更多好書,及提供您最新書訊和優惠價格的依據,謝謝您填寫此卡並寄回。

1. 您買的書名是:＿＿＿＿＿＿＿＿＿＿＿＿＿＿

2. 您從何處得知本書:

　□藝術家雜誌　□報章媒體　□廣告書訊　□逛書店　□親友介紹

　□網站介紹　□讀書會　□其他

3. 購買理由:

　□作者知名度　□書名吸引　□實用需要　□親朋推薦　□封面吸引

　□其他＿＿＿＿＿＿＿＿＿＿＿＿＿＿

4. 購買地點:＿＿＿＿＿＿＿＿　市 (縣)　＿＿＿＿＿＿＿　書店

　□劃撥　□書展　□網站線上

5. 對本書意見:(請填代號1.滿意 2.尚可 3.再改進,請提供建議)

　□內容　□封面　□編排　□價格　□紙張

　□其他建議

6. 您希望本社未來出版?(可複選)

　□世界名畫家　□中國名畫家　□著名畫派畫論　□藝術欣賞

　□美術行政　□建築藝術　□公共藝術　□美術設計

　□繪畫技法　□宗教美術　□陶瓷藝術　□文物收藏

　□兒童美育　□民間藝術　□文化資產　□藝術評論

　□文化旅遊

您推薦＿＿＿＿＿＿＿＿＿作者 或＿＿＿＿＿＿＿＿＿類書籍

7. 您對本社叢書　□經常買　□初次買　□偶而買

PLATE 55

羅特列克

Henri de Toulouse-Lautrec,
1864-1901

在花園中讀報的戴吉若‧德侯

1890 年
油彩畫布
56×45cm
阿爾比羅特列克美術館

　　竇加和羅特列克都是對描繪舞台表演者極有興趣的畫家,兩人在相隔約二十年前後也都畫過法國當時一位巴頌管樂手德侯的肖像,但相對於專注於舞台表演的竇加,羅特列克在描繪德侯演奏時的神情外,也在畫中捕捉了他私底下的樣子。1880 年代後期,羅特列克和德侯成為好友;1890 年,他為德侯畫了兩幅肖像,一幅是穿禮服拿禮帽的德侯,一幅就是此處看報的德侯。

　　對竇加將近二十年前所畫的德侯像推崇至極的羅特列克,為何不像竇加一樣也畫一幅演奏中的德侯像呢?有評論家認為過於敬畏可能是個因素,或者他是想對竇加展現他的自我

風格。據說竇加看了羅特列克的畫之後表示讚賞,後來羅特列克才以銅版畫描繪演奏中的德侯,並藉以向竇加致敬。

　　雖然無從得知竇加當年是如何稱讚羅特列克,但這幅畫的確展現了這位年輕畫家對色彩與構圖的自信。僅以背影示人的德侯面對著一片花木扶疏坐著看報,右方的小路則給予了畫面景深;細長而筆觸明顯的畫法,日後將成為羅特列克的一貫風格。

PLATE　56

梵谷

阿爾女子像（紀諾夫人像）　1890 年　油彩畫布　61×50cm　羅馬國立現代與當代藝廊

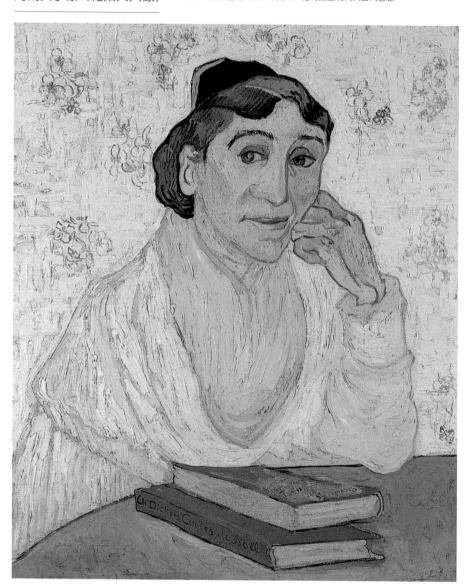

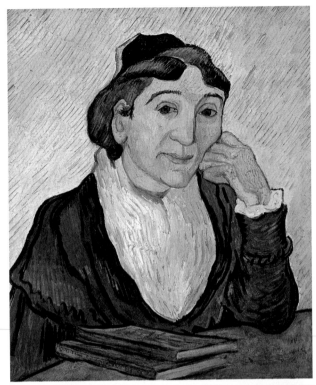

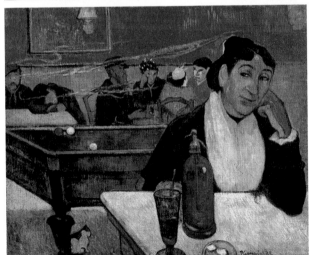

　　1888 年 10 月 23 日，高更離開阿凡橋、抵達阿爾（Arles），跟梵谷一同住在「黃屋」裡兩個多月。這兩位畫家彼此心儀，於是有了這段同居經驗，開始時他倆一同寫生、上酒館或者同畫一位模特兒，擦出不少藝術上的火花，但很快就因性格相左鬧翻了，而且情況嚴重，兩人就此別過，一生沒再碰過面。

　　不過凡走過必留下痕跡，從三幅「阿爾女子像」中，我們不妨一窺高更與梵谷這短暫交會時所留下的蹤影。〈阿爾夜晚的咖啡店〉是高更描繪紀諾夫人在咖啡館內，一手托腮的身影，她桌前放著飲品，身後有一張彈子桌，1/3 的紅色背景襯托出歡鬧的場景。後來梵谷摹繪了高更的這張作品，還畫了兩張，紀諾夫人的表情與姿態及穿著都與高更那幅圖大同小異，僅僅桌面上改成兩本書。一幅是紀諾夫人穿白色上衣配紅色書本，另一幅則穿著暗色衣服配深色書籍。

　　如今時過境遷，人與人之間的恩恩怨怨都已隨風而逝，相較之下，這三張畫卻在美術史上留給後人無限追思。

梵谷　阿爾女子像（紀諾夫人像）　1890 年
油彩畫布　65×54cm　私人收藏（上圖）
高更　阿爾夜晚的咖啡店（紀諾夫人像）
1888 年　油彩畫布　73×92cm　莫斯科普
希金美術館　（下圖）

PLATE 57

雷諾瓦

Pierre-Auguste Renoir,
1841-1919

**兩名閱讀中的
少女**

———

約 1890-91 年
油彩畫布
56.5×48.3cm
洛杉磯市立美術館

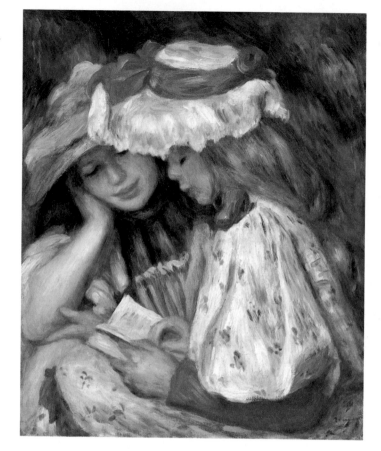

　　法國著名的印象派大畫家雷諾瓦的畫作，在色彩明麗、追求光影的感覺中，已將古典傳統與印象派繪畫完美地結合在一起。他筆下豐腴的裸女與圓潤可愛的孩子們，常能表現出玫瑰色肌膚及天真甜美的氣質。

　　1890 至 1892 年前後，雷諾瓦畫了許多以兩個女孩為模特兒的作品，她們或彈琴或讀書，呈現出荳蔻年華青春少女的姿容。

　　據傳畫中這兩位可人兒，分別是馬奈和莫莉索的女兒，一人金髮、一人棕髮，都有著嬌媚的臉龐。〈兩名閱讀中的少女〉是這段期間雷諾瓦典型的少女畫像。畫中橘子色調、白色蕾絲帽及小碎花的搭配，給人一種俏皮、溫暖的喜悦感覺。

PLATE 58

列賓

Илья Ефимович Репин,

1844-1930

在樹林中休息的托爾斯泰

1891 年

油彩畫布

60×50cm

莫斯科國立特列查柯夫畫廊

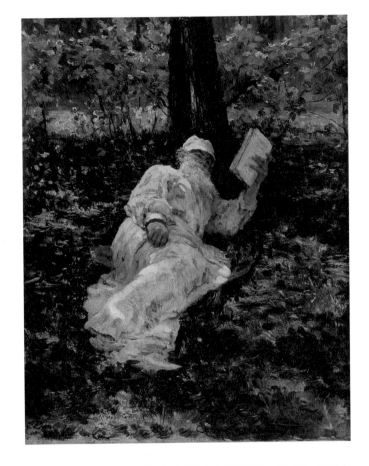

19 世紀後期的俄羅斯寫實主義繪畫大師列賓，是歐洲美術史上具有重要影響力的大畫家。其作品內容豐富，善於表現出社會各階層人民生活的內涵，無論他是畫歷史事件、刻畫人物或作肖像繪畫等，其作品中均富有濃烈的情感，以及強烈的意識氛圍，令人印象深刻。

這幅描繪俄國大文豪托爾斯泰的繪畫作品，列賓就很巧妙地營造出一股詩意情調。當時托爾斯泰已邁入六十多歲年紀，完成了《戰爭與和平》、《安娜·卡列尼娜》等重要文學巨著。畫中的托爾斯泰留著長鬍，頭戴鴨舌帽，身著淺色長衫，一派悠閒地躺在林間大樹下的草地上看書。在一片自然美景之中，伴隨著青草地的芬芳、慵懶的陽光，是多麼閒適的光景，正顯示出這位文學大師享受生活與輕鬆自在的一面。

PLATE 59

萊布爾

Wilhelm Leibl, 1844-1900

看報的人

1891 年
油彩畫布
63×48.5cm
埃森福克旺美術館

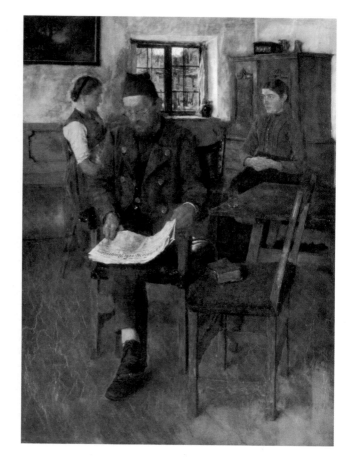

　　萊布爾為出生於德國科隆的寫實主義畫家，早年曾與友人在慕尼黑合組畫會，1869 年應法國畫家庫爾貝（Gustave Courbet）之邀造訪巴黎，自此生涯出現大幅轉折。在巴黎當時各種潮流的刺激下，返回慕尼黑後的萊布爾開始自覺地遠離當時德國學院派傳統；接下來的數十年，他走出城市，遊徙各地，並以他的農夫鄰居為主題作畫，其寫實風格的漣漪隨之不斷擴大，形成了以他為中心的「萊布爾團體」，他身為 19 世紀後半寫實主義代表畫家的聲名，就此底定。

　　這幅畫的有趣之處，在於專心讀報的老農夫和他身後兩名女子之間所形成的畫面敘事張力。戴著圓眼鏡的老人家低著頭專心看報，身邊放著一杯水的桌子、擺著一本看似字典的椅子，共同構成了他居於其中的前景；在經過設計的前景並未遮擋之處，兩名女子則在老農夫的身後對看著。對照著相對貧瘠的室內陳設，這三人之間有何關係、敘說著何種故事，就成了費人猜疑的趣味所在。

PLATE 60

馬諦斯

Henri Matisse, 1869-1954

閱讀中的女子

1894-95 年
油彩畫布
61.5×48cm
巴黎國立現代美術館

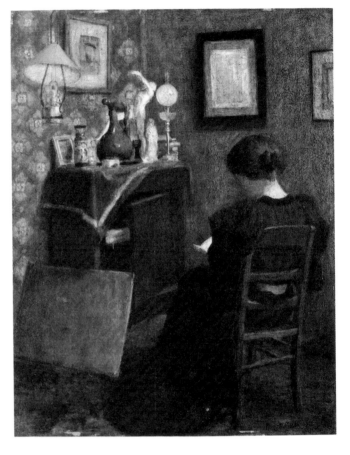

馬諦斯經常描繪閱讀中的女子，從他各時期的畫作中，總可以找出幾幅低頭看書的女子畫像，似乎這批前後橫跨四十年的畫作，就足以呈現馬諦斯風格演變的一個切面。這幅〈閱讀中的女子〉是這個主題中最早的一幅畫，完成於馬諦斯二十五歲時，那時他還是法國象徵主義畫家莫侯（Gustave Moreau）的學生。暗沉的色調、工整的構圖、寫實的筆觸，讓人一點也無法和十年後那個用色鮮豔、筆觸恣意的野獸派馬諦斯聯想在一起。

畫中穿著暗色衣服的女子背對著觀者，面向房中的角落看書，環伺在她四周的畫作──牆上的三幅畫和擺放在櫥櫃旁未裱框的一幅畫，似乎說明了此時馬諦斯心中最重要的事，就是繪畫。

PLATE 61

阿瑪塔德瑪

Lawrence Alma-Tadema, 1836-1912

比較

———

1892 年
油彩畫布
45.7×61cm
私人收藏

原籍荷蘭的阿瑪塔德瑪，為 19 世紀末英國維多利亞時期的代表畫家，也是英國皇家學院派畫家中的世俗裝飾大師。其繪畫作品，常以豪貴場面、夢幻情韻來描繪古代世界；在創作主題上，除了喜歡捕捉歷史事件，也對閒適華麗的生活場景、大理石建築的光澤，以及眾多優雅人物的構圖十分拿手，在在呈現出令人驚嘆的畫面。

這幅名為〈比較〉的作品，阿瑪塔德瑪畫出兩位高華氣質的女子，處在悠閒的氛圍裡閱讀書冊。紅髮女郎已脫去鞋子，輕鬆地將身體蜷縮在椅子上，表情陶醉，像是被書中的描述所吸引，正與金髮女子娓娓討論著。而金髮女子彎折的體態及兩人互動的身形，也構成本畫面精巧、靈活的視覺效果。

此畫內容，慣有著畫家向來偏愛的元素：大理石、布幔、華服、美女等，藝術家已將世間的事物，提升到他心中理想及愉悅的層次。

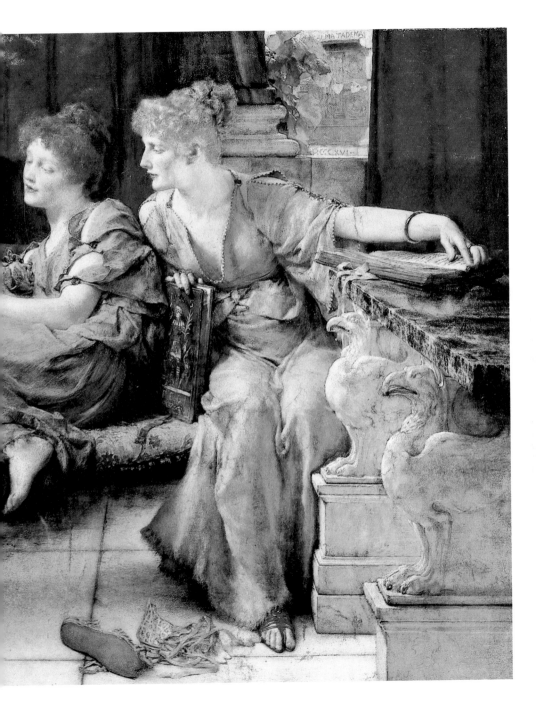

PLATE　62

沃特豪斯 (John William Waterhouse, 1849-1917)
聖西西莉亞

1895 年　油彩畫布　123.2×200.7cm　私人收藏

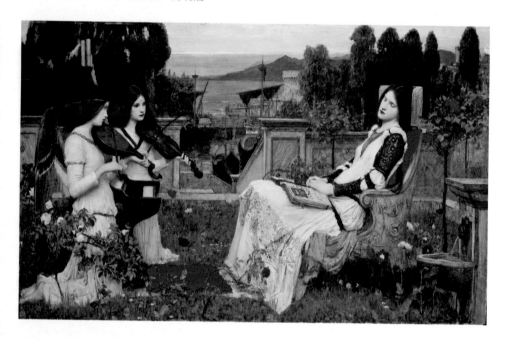

　　這是一幅帶有裝飾意味、並以美學為主導的畫作。畫面右方的主角人物西西莉亞，是一位因宗教信仰而守貞的年輕女子，據傳她在殉道時聽到天上的樂音，而被奉為音樂家，以及樂器製造商的守護神。這裡，畫家減低了宗教意味的處理方式，而改採優雅詩意的呈現。

　　大花園中繁花盛開，高高樹叢的後方有著船隻停靠的碼頭，水域連接著遠山，宛如人間仙境般的場景，畫中略顯憂鬱的美麗女子西西莉亞，她膝上放著一本攤開的大書，是閱讀讓她

疲倦了？或是兩位天使演奏的美妙樂聲，令她沉沉睡去？

　　三人均穿著潔白的衣裳，空氣中瀰漫著唯美的氣氛，在在呈現出視聽上的雍容華美，同時也暗示了感官的慾望，這與王爾德筆下的莎樂美，有著類似的效果。

　　沃特豪斯是英國畫家，自幼隨父親習畫與雕塑，後來進入倫敦皇家藝術學院，成為英國古典主義與拉斐爾前派名家。喜以詩意的方式去描繪神話般情調的繪畫。

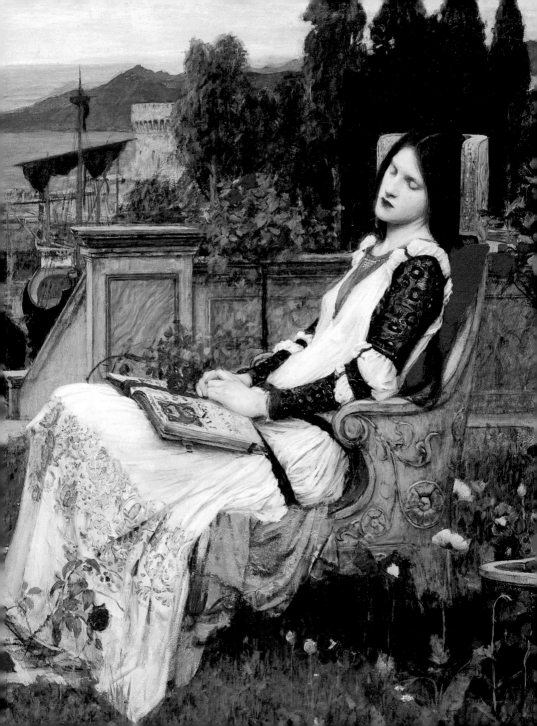

PLATE 63

夏儂

James Jebusa Shannon, 1862-1923

叢林故事

1895 年
油彩畫布
87×113.7cm
紐約大都會美術館

　　聽故事是孩子成長過程中少不了的
經驗與樂趣，這幅充滿詩情唯美的繪
畫，讓人憶起小時候臨睡前聽大人講
故事的光景。圖中背對觀眾、梳著髮
髻的女子捧著一本書，身旁兩個女孩
身著睡袍、聚精會神地聽她講著床邊
故事，從畫名揣測，這一定是冒險、
驚奇、有趣的叢林故事。

　　畫家施以藍、白為主色調，予人清
新、夢幻的聯想。

　　此畫的創作人是 19 世紀出生於紐約
的夏儂爵士，他在美術史上小有名聲，
八歲去到加拿大，十六歲又轉往英格
蘭南肯辛頓學習。三年後以優越的繪
畫成績拿下了肖像畫金牌，成為一位
有影響力的肖像人物畫家。具有新英
國皇家肖像學會，以及英國皇家科學
院的會員身分。

PLATE 64

寇科斯

Vittorio Matteo

Corcos, 1859-

1933

夢想

1896 年

油彩畫布

160×135cm

羅馬國立現代與

當代藝廊

　　明快的色彩、流暢的線條、細膩的筆觸、穿著入時的女性──寇科斯的畫作囊括了最受 19 世紀後半義大利畫壇歡迎的所有畫面元素，這些元素大抵上傳達了一種現代城市生活的氛圍，而女性正是最能表現出這個氛圍的載體。

　　在這幅名為「夢想」的畫中，穿著時髦的女子直視著觀者，飛揚的髮絲、深邃的眼神、輪廓分明的嘴角，說明了她是一位意志堅定的女子。在她身旁椅子上放著的陽傘和便帽底下，一朵散盡了花瓣的花，垂著頭躺在三本黃皮書旁邊，我們或許可從中解讀出這位女子的夢想──追求知識與獨立，但垂頭喪氣的花又暗示著雖然時代風氣略有改變，但對於具有抱負的女性來說，仍然是險阻重重。

PLATE 65

塞尚

Paul Cézanne, 1839-1906

古斯塔夫‧傑佛瑞畫像

1895 年
油彩畫布
116.5×88.9cm
私人收藏

從 1895 年起到塞尚過世的 1906 年，這十一年期間被視為是塞尚「勝利」的時刻。不僅其畫風更趨於自由、舉辦了首次個展，並在「秋季沙龍」中以專室展出作品，備受社會重視；在他聲譽日隆之後，塞尚更受到一群年輕畫家的推崇與追捧，視他為大師。

綜觀塞尚一生的繪畫作品，主要取材方向大致集中在幾個項目上，包括：山林風景、桌上靜物、浴女及人物肖像。

這幅構圖飽滿、層次豐富的傑佛瑞畫像完成於 1895 年。書房裡的男主角位居畫幅的正中央，神情若有所思，他面前的桌子上攤開了好幾本書，呼應其身後書櫃上排滿書本的形與色；在整幅畫面中，明亮與鮮豔的顏色可以說全由書本包辦了，其他部分則隱為明度較低的黯淡色調。另外，我們從這張畫中還可以欣賞到許多細節與物件，這也是塞尚處理單人畫像裡少見的情形。

PLATE 66

威雅爾 (Édouard Vuillard, 1868-1940)
在庭院閱讀的婦人

1898 年
膠彩畫布
214.6×161cm
英國私人收藏

　　威雅爾是法國那比派（Les Nabis）的代表畫家。「Nabi」一詞在希伯來文中的意思為「先知」，其風格融合了印象派的色彩探索及新藝術的平面裝飾性。威雅爾自那比派走到生活美學的見證，善於刻畫出平靜、優雅生活中的光景，尤其對構圖的掌握常令人激賞。

　　威雅爾三十歲時畫了此作，〈在庭院閱讀的婦人〉尺寸頗大，場景與細節的描繪豐富而細膩，我們可從許多角度來欣賞它。此畫構圖由牆面居中切開，左邊主題都較具體而完整，塊面也較大，容易先吸引住觀者的目光；而右邊的主題是由許多小物件所組成，由前景的花草延伸至中段的樹叢及山坡遠景，最後連接到開闊的天空，一緊一鬆之間節奏變換，使畫面有了起伏。全圖色彩上則籠罩在「土色」基調當中，由左下棕褐色衣褲連結到紅裙子、再接白色報紙、跨過綠桌子、跳接至咖啡色斗篷背影，逐步引導著觀者的目光向前推進，格外彰顯出遠近的層次。

　　觀賞此畫，心情隨之悠閒起來，難怪威雅爾會贏得「親和主義」畫家的美譽。

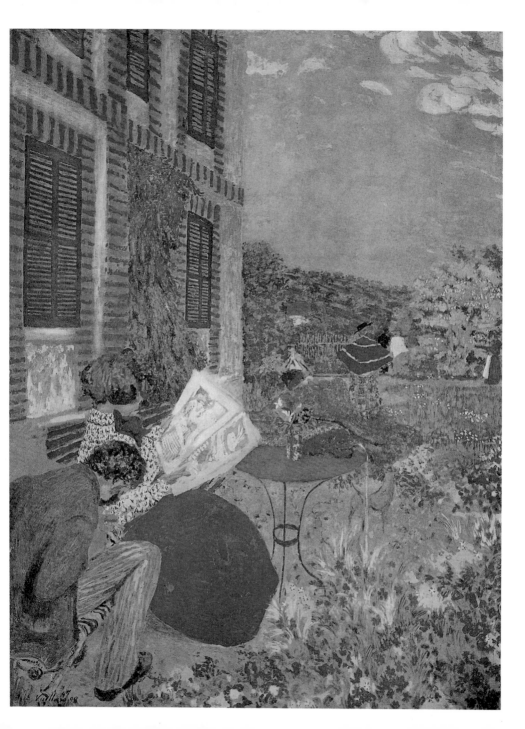

PLATE 67

蒙德利安

Piet Mondrian, 1872-
1944

女士畫像
———

1898-1900 年
水彩畫紙
89×50cm
荷蘭海牙市立美術館

蒙德利安雖然是 20 世紀幾何抽象藝術大師，但他早期畫過不少寫實人物和動人的風景，後來畫風逐漸從樹木形態簡化為水平與垂直線條的純粹抽象構成，畫面富有節奏感。

蒙德利安也是荷蘭美術史上最重要的三位大畫家之一，最早一位是 17 世紀的林布蘭特，再來是 19 世紀的梵谷，20 世紀則由蒙德利安奪桂，現在他的主要作品多藏在海牙市立美術館內。

這幅讀書的仕女水彩畫像，構圖單純、用色清簡，閱讀女子嫣紅的雙頰給予了畫面溫暖，不過她卻沒有將目光投在書本上，而是直視前方，這個表情使得她眼前的空間無意中有了意義。另外，女子手持暗色書本與頭髮呈平行的走向，書上隨意畫出的幾道橫線條，代表文字，也讓清淡的畫面多了些小變化。

PLATE 68

馬爾克

Franz Marc, 1880-1916

母親肖像

1902 年
油彩畫布
99.1×70.3cm
慕尼黑連巴赫市立畫廊

　　馬爾克是德國「藍騎士」藝術團體的代表畫家，他承襲父親的職業，選擇了繪畫。

　　馬爾克一生對動物的描繪特別感興趣，這是因為他在動物身上看到自然無邪和純潔之美，仔細端詳，其動物畫呈現出一種傳神的動物獨特個性與思想，〈藍色之馬〉及〈黃色母牛〉是馬爾克最具代表性的作品。其藝術手法曾受到未來主義的構圖技巧，以及「奧菲主義」影響，畫風轉變後趨向抽象有趣的律動。可惜天才早逝，其創作黃金時期僅有短暫五年，他在第一次世界大戰時喪生戰場，年僅三十六歲。不過，這倒不影響他成為 20 世紀最具感染力的重要畫家之一。

　　這幅馬爾克早年的母親肖像中，不只效法了傳統慕尼黑畫派，已能將家學及學院中所學技巧發揮得淋漓盡致。這幅畫正好說明畫家在蛻變前深厚的功力。

PLATE 69

馬諦斯（Henri Matisse, 1869-1954）

閱讀中的女孩

1905-06 年
油彩畫布
72.7 × 59.7cm
紐約現代美術館

這是幅色彩櫛比鱗次地排列、彷彿爭相讓人看見的畫，馬諦斯的女兒瑪格麗特埋首書中，金色頭髮、紫藍和紫紅色的上衣、綠色披肩、從藍到橘的輪廓線條，讓她整個人就像鑲嵌在一片喧鬧色彩中的物件一樣。這裡馬諦斯對色彩的運用，和他的野獸派盟友德朗（André Derain）出奇地像，鮮豔而粗獷的用色，偶爾摻雜些點描派的筆法，讓當時兩人筆下的每幅畫作，都成了一座座令人眼花撩亂的色彩森林。雖然 1905 年野獸派首次在秋季沙龍上展出時，多數藝評家對這種看似兇猛的「野獸」行徑敬謝不敏，但這幅畫完成不久，旋即被一位支持的藝評家買下，顯示野獸們儘管暴烈，卻擁有直闖人心的力量。

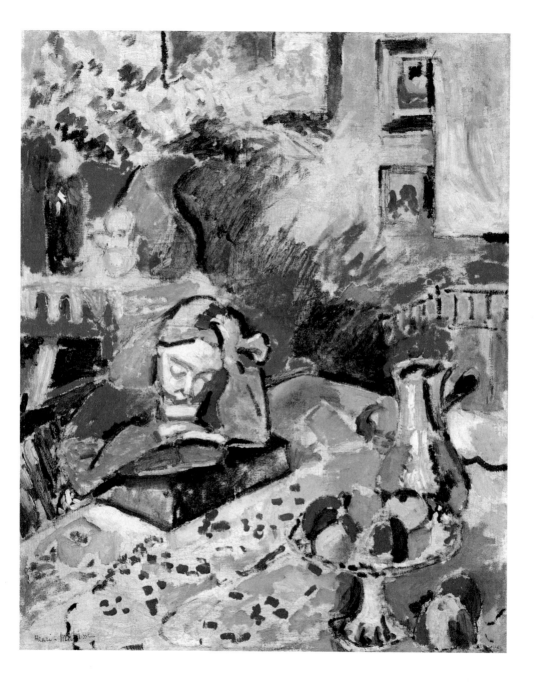

PLATE 70

沙金（John Singer Sargent, 1856-1925）
可弗花園

1909 年
水彩畫布
91.4×71.7cm
私人收藏

沙金一生中有三大愛好：繪畫、音樂和旅行。繪畫是他的專長與事業，多產的他一生共完成九百幅油畫、逾兩千幅水彩畫，即使是1907年把自己業績蓬勃的肖像畫室關閉之後，他仍不停作畫；音樂是他社交生活的利器，他不僅善於彈鋼琴，自己也是現代曲家如佛瑞（Gabriel Fauré）的擁護者；旅行則是他活力與靈感的泉源，彷彿繼承了父母酷愛旅行的基因，他一生多半時間都遊歷於歐洲各地，讓人沒法一眼辨出他其實是個美國人。

沙金的畫有一部分可以說是他旅行的紀錄。1905 至 1914 年間，他和美國畫家迪葛蘭（Wilfrid de Glehn）夫婦相偕遊歐，三人遊山玩水之餘，自然也少不了為彼此作畫。這幅畫就是沙金在希臘的可弗島為迪葛蘭的妻子珍·艾沫（Jane Emmet）留下的畫像，他描繪她靠著花瓶基座捧書垂目的樣子，一身白色裙裝在陽光下閃閃發光，搶盡了左右一女一男的風頭，花瓶和後景的天空則略有印象派的味道。沙金畫作中近似印象派的氛圍及對莫內畫作的欣賞，讓當時有些批評家將他歸為與印象派一路。

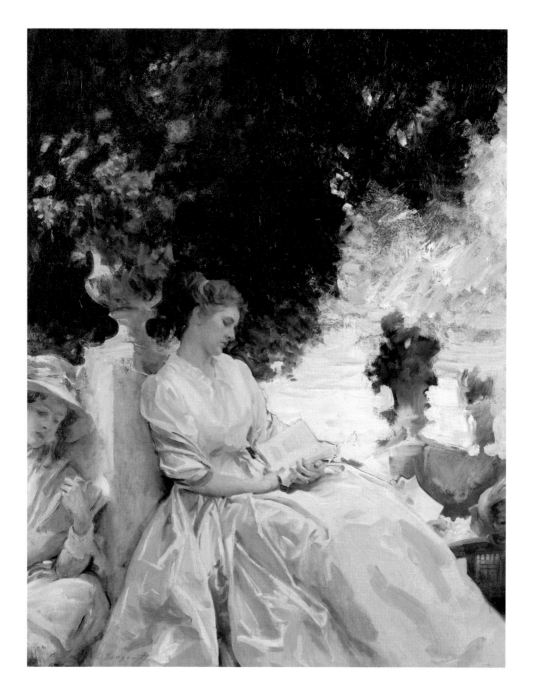

PLATE 71

德朗（André Derain, 1880-1954）
讀報的男子像
（切弗里爾十世）

1911-14年　油彩畫布
162.5×97.5cm　聖彼得堡冬宮博物館

　　法國畫家德朗的這幅畫，和
塞尚五十多年前的〈讀《事件
報》的畫家父親〉（圖25）有
些相近，兩者都刻意折下了報
紙的標題，只是這裡的男子讀
的不是《事件報》，而是《新
聞報》（*Le Journal*）。據說德
朗當時仿效了畢卡索和勃拉克
的做法，把真正的報紙拼貼在
畫布上，並於1911年首次展
出，不過三年之後，報紙已破
舊不堪，他只好重新修補一
番，而成為如今的面貌。

　　此時的德朗已脫離了野獸派
時期的狂放，雖然從畫中男子
長頭闊身細腿的誇張身形看
來，寫實依舊不是他的愛好，
不過普遍來說，這時期他畫面
中的彩度已較以往降低，形體
輪廓也較之前清晰。這段受立
體派與塞尚影響、最後將他引
向傳統的過渡期，也被稱為是
德朗的哥德期。

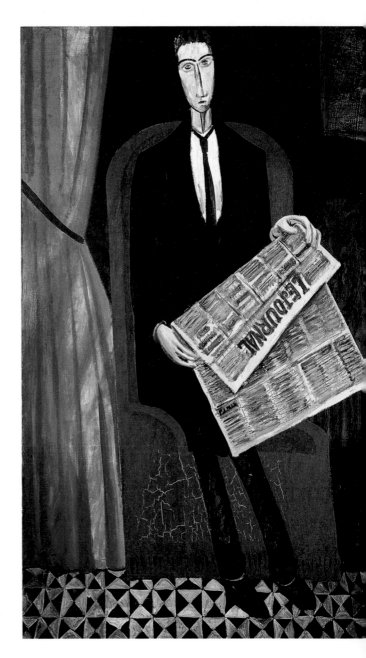

PLATE 72

佛里奈（Roger De La Fresnaye, 1885-1925）

婚姻生活　1912年　油彩畫布　98.9×118.7cm　明尼阿波里斯藝術機構

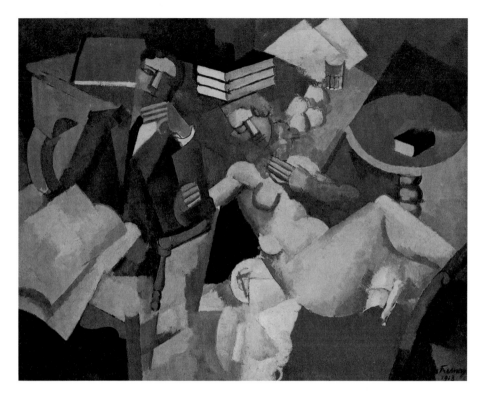

　　婚姻生活是什麼樣子？在這件帶有立體派抽象簡化與塊面分割手法的畫作中，法國畫家佛里奈畫出了自己心目中婚姻生活的樣子：左方男子是他自己，右方挽著他的手的裸體女子為虛構人物，四周散置的不少書本、紙張、水果、玻璃杯等，則代表著他認為婚姻中應當出現的物件。

　　在這幅畫中，佛里奈可能是道出了自己對婚姻的愜意嚮往，也可能只是想藉此主題發揮自己才剛領會的立體派視野，畫面中不同幾何形狀的色彩塊面處理，呼應著畢卡索與勃拉克幾年前才開始的實驗手法。不過，佛里奈的立體派畫風並未維持多久，一次大戰期間為國從軍的他，後來因為肺結核而退伍，此後健康日益惡化，再也無法長時間工作，他短暫的繪畫生涯最後在四十歲逝世那年戛然而止。

PLATE 73

黑克爾（Erich Heckel, 1883-1970）

朗讀　1913-14 年　水彩畫紙　45.3×37.3cm　柏林橋派美術館

　　黑克爾為 20 世紀初德國表現主義團體橋派（Die Brücke）的創立者之一，就如美術史上數不清的流派一樣，橋派其實可以說是包含黑克爾在內的四名建築系學生決意破舊立新的熱血號召，而孟克的表現主義就是當時他們認為最具革新性的手法。年輕氣盛的四人如此自書其志：「我們號召所有年輕人齊聚，身為有未來的年輕人，我們希望從老舊的、耽於成規的勢力裡，將我們的行動、我們的生活解放出來」，青春讓他們在數年後分道揚鑣之前，促成了德國表現主義的誕生與高峰。

　　此畫作於橋派正將瓦解的 1913 年，畫面右方捧著書的朗讀男子、左方支著下頷聆聽的女子，都是以粗率的線條勾勒，女子的下半身甚至輪廓難辨。在一柔一剛的輪廓之別所顯現的性別對比之外，背景房間和男子宛如刀刻的身體線條，還說明了橋派立意創新的另一面——他們的創新絕非完全棄絕傳統，對木刻版畫的重視與革新，正是他們橋接傳統與現代的方式。

PLATE 74

德洛涅（Robert Delaunay, 1885-1941）
閱讀的裸女

1915年　油彩畫布

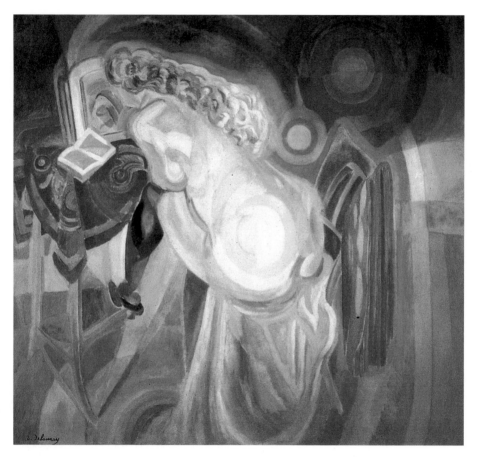

　　法國藝術家德洛涅的創作，從立體派發展出奧菲主義（Orphism），再轉變為抽象繪畫，他同時在作品中運用高彩度、明豔的色彩，這些顏色相互碰撞產生出來的視覺上變化，宛如彩色光譜一般，會造成旋轉、流動的效果，形成一種時空跳動般異樣的空間，替平面繪畫拓展出另類的詩意與和諧的面貌。

　　德洛涅所畫的這幅裸女畫，色彩斑斕、繁華

德洛涅（Robert Delaunay, 1885-1941）

閱讀的裸女

約 1920 年　油彩畫布　81.7×93.5cm　畢爾包美術館

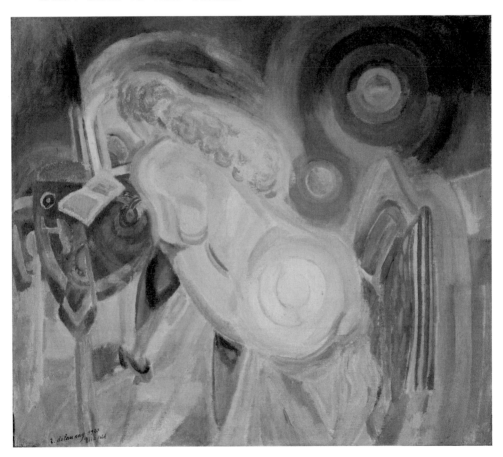

似錦。正好可以看到許多七色彩虹圍繞在裸女淺白色身體的四周轉動著；再仔細欣賞，又可分辨出她浪花捲動般的金髮披在背上，穿著黑色長襪及黑高跟拖鞋的腿抵住小桌，桌上書本清晰可見，旁邊鏡子裡映照出她的臉孔；椅背上還掛著彩衣、地面及背景中的五色圓盤太陽和淡紫色月亮相互輝映，奔放出奇麗及華彩。畫家如許的表現，開啟了觀者無限的想像。

PLATE 75

波納爾（Pierre Bonnard, 1867-1947）
伯罕－傑恩兄弟

1920 年
油彩畫布
166×155.5cm
巴黎奧塞美術館

波納爾是描繪日常生活的行家，畫裡最常出現的就是居家和親友聚會的場面，妻子瑪莎更是他大半人物畫的主角，她在畫中沐浴、更衣、躺臥、吃東西，完全無視畫家目光的存在，讓觀者得以窺見波納爾的家庭私密生活片段。

年輕時曾經是法國前衛藝術團體那比派的主要成員之一，波納爾在 1900 年以後逐漸從巴黎出走，到處遊歷，並在法國南部置產；但他的畫作並未隨著他離群索居而遠離巴黎，從 1906 年開始，巴黎的伯罕－傑恩畫廊成為他

的代理畫廊，他也與經營畫廊的兩兄弟成為好友。

在這幅畫中，波納爾維持了他一貫的明亮色彩與細密筆觸，兩兄弟與其說是端坐著讓畫家捕捉其神韻，毋寧說是讓畫家進入他們的辦公室，隨意畫下他們例行工作中的樣子；大量鋪疊在幾張桌子上的紙張說明了這一點，前方的兄弟之一仔細檢視一張文件，後方的另一位則似乎正等著答案。有趣的是，整幅畫的構圖與畫中掛在牆上的那幅畫十分相近，它做為一幅畫的平面性，在此被提示了出來。

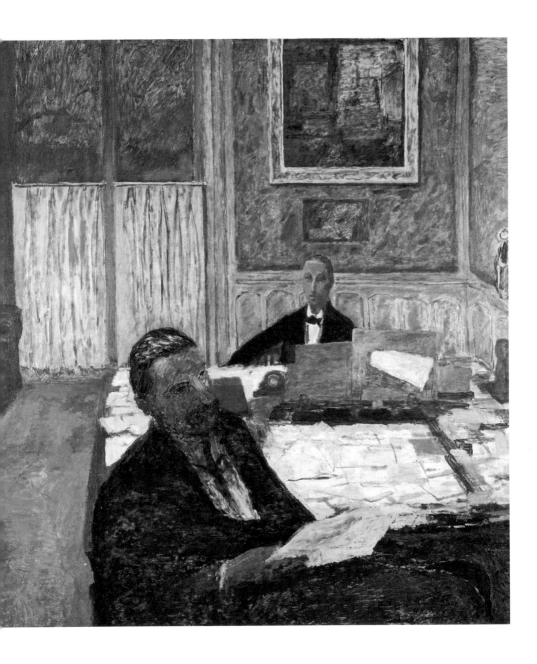

PLATE 76

約翰

Gwen John, 1876-
1939

珍貴的書

1920 年
油彩畫布
26.4×21cm
私人收藏

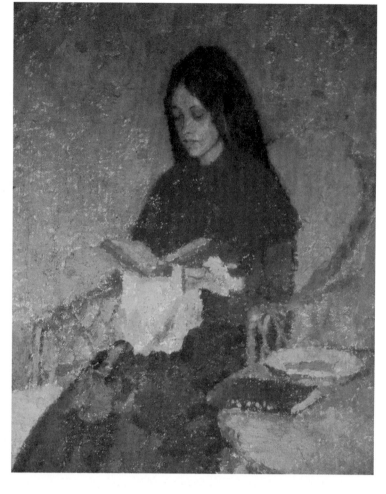

　　約翰作品上的微妙、減調色彩，是她繪畫藝術上的一大特色。就拿這幅畫題為〈珍貴的書〉的作品來說，微帶橄欖綠及米黃色的冷調子瀰漫在整幅畫面上，有位年輕女子雙手恭敬地以白手帕墊著，捧住一本書端坐於中央，雖然書以紅色呈現，但也是低彩度的紅，十分融入畫面；女子專注閱讀的神情，讓人不免好奇這本珍貴的書的內容是什麼？

　　約翰為英國畫家，善於描繪小品的人物及靜物畫，畫中人物主角也經常出現同一位模特兒。她曾在倫敦學習製圖，在巴黎跟隨過唯美主義繪畫大師惠斯勒，逐步發展出一套自我風格，看她的畫作會讓人的心情趨於安靜；晚年她獨自生活，作品裡總蘊含著一股平淡而孤獨的意味。

PLATE 77

馬諦斯〔Henri Matisse, 1869-1954〕

帶著陽傘的閱讀女性　　1921 年　油彩畫布　50.8×61.6cm　倫敦泰德美術館

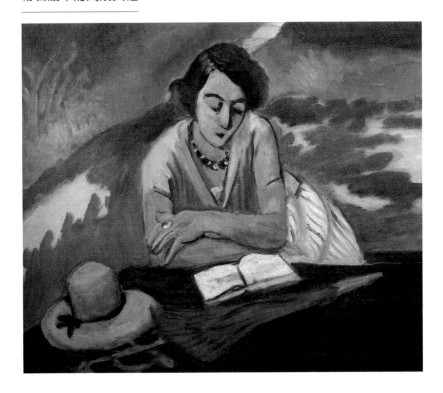

　　歷經野獸派時期的風風雨雨，1920 年代是馬諦斯生涯中較為風平浪靜的時期，而且由於一次大戰才剛結束，戰後的歐洲藝壇瀰漫著一股回歸傳統與秩序的氣氛，馬諦斯的創作步調似乎也在這時緩和下來，畫面元素也不再如先前那樣暴烈了。

　　這幅畫是馬諦斯在法國南方尼斯近郊居住時所創作的，他從 1917 年便移居此地，這個搬離巴黎的舉動，也象徵著他在創作上的轉折。也許是南法的陽光讓馬諦斯心情放鬆了下來，也許是地位穩固讓他不用再汲汲於追求肯定，這時期他的畫從筆觸到用色都舒緩許多。當 1926 年英國當代藝術協會決定為泰德美術館買下這幅畫時，馬諦斯在信中寫道，它「將盡可能地代表我自己」，從女子把帽子和陽傘放在一旁，悠閒地靠在桌前看書的模樣來看，除了畫風，女子的一派輕鬆可能也是他當時的心情寫照。

PLATE 78

勒澤 (Fernand Léger, 1881-1955)

喝杯茶

1921 年　油彩畫布
91.7×64.8cm　私人收藏

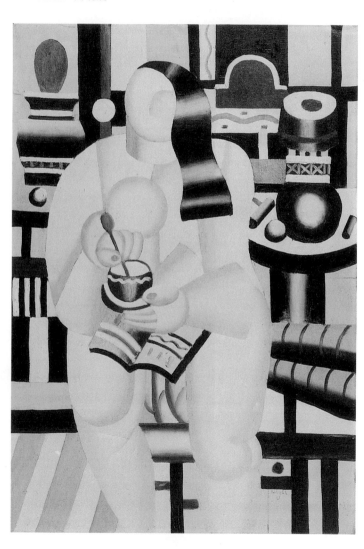

法國畫家勒澤,被尊為「機械主義繪畫大師」。1920 年代時他與純粹主義、風格派藝術家們交往密切,建築大師柯比意也是他的知交。勒澤創造的人物與物體,也就像建築構成一般,充滿了機械文明之美。二戰期間他避居美國,藝術生涯更加紅火,戰後又回到母國,現今法國設有勒澤美術館,紀念他在藝術上的成就。

此畫裡,喝杯茶、看看書,長髮女子享受著生活中的閒適。雖然畫家無論在線條與構圖上都呈現出機械況味的形式,但仔細解讀畫中的情調,卻是洋溢著可口滋味的;尤其畫面中穿插了暖意十足的紅色,包括茶杯與書頁,並凸顯在紅色檯燈及背景帽狀的紋樣上。

PLATE 79

勒澤（Fernand Léger, 1881-1955）

閱讀　1924 年　油彩畫布　113.5×146cm　龐畢度藝術中心

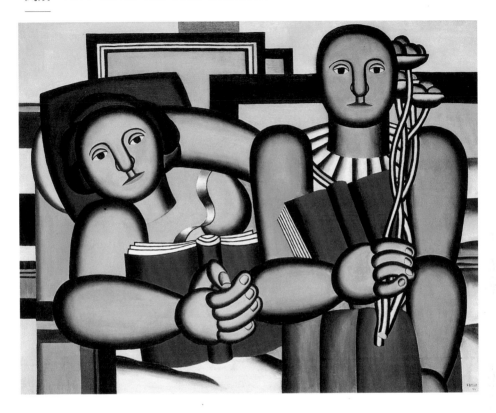

　　畫名〈閱讀〉，圖中繪有一名女子與一位男士，兩人手中各抱著一本厚重的大書。此畫主題明確，用色飽滿豐實，雖然男女兩人的表情凝凍，像是閱讀後滿腦子都充滿了疑惑，以致露出這種出神及忘我的表情。

　　勒澤不愧為機械主義繪畫大師，從他此幅畫作裡已能清晰傳達出：畫家以人物為主體，配以外圍的物象呈現、排列，層層交錯著線條及色塊的創新意念，並強化了其原本具有的機械質感。

　　我們再從局部審視此作，垂直的線條中，畫家特意在女子胸部之處插了一道彎曲的絲帶、男子手中握著三條扭動的長枝花莖，自在地就軟化了那股僵直的感覺，全圖雖仍然帶有冷硬的意味，卻又閃耀著金屬的光澤與美感，勒澤讓我們體會了什麼是嚴肅中的溫柔！

PLATE 80

格里斯

Juan Gris, 1887-1927

抱書的小丑皮埃洛

1924 年
油彩畫布
65.5×50.8cm
倫敦泰德美術館

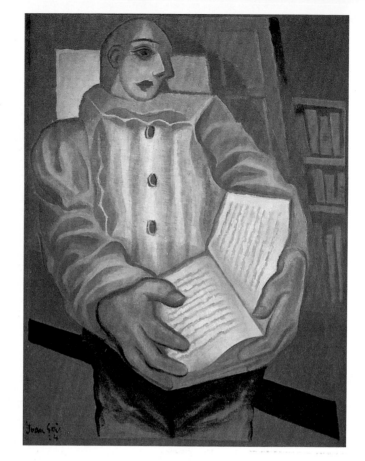

　　格里斯與畢卡索均為西班牙畫家，之後都移居巴黎發展，加上法國現代繪畫大師勃拉克，這三人即構成 20 世紀立體主義繪畫的主要支柱。

　　可惜格里斯英年早逝，在他短短十七年的創作生涯裡，早期的繪畫富於抒情裝飾趣味，1910 年開始創作立體繪畫，兩年後參加巴黎獨立沙龍，1916 年進入建築的構成期；1919年始，喜以幽默風趣的立體主義造形來描繪小丑等題材；1920 年後的作品，則趨向在簡化

精妙的造形中融入詩情。

　　這幅抱著大書、氣質略帶憂鬱的小丑，身形與背景全籠罩在一片紫色調子當中，僅有白色的書頁凸顯於畫面上。小丑的頭部很小，雙層鼻樑的描繪還存有立體主義的特徵；相對而言，他抱著書的雙手顯得格外粗大，似乎暗示著知識的浩瀚無涯，有如汪洋大海一般，書上的文字也形同層層波浪，沈重無比。對一個小丑而言，捧著書發呆，是有著一份無奈吧！

PLATE 81

徐悲鴻
女人像
———
1925 年
素描
40×33cm
徐悲鴻美術館

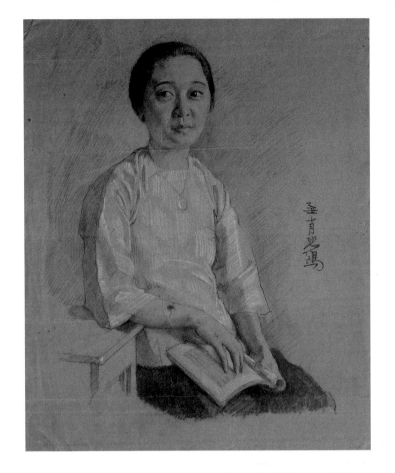

　　2010 年底，北京的一場中國近現代書畫作品拍賣會上，徐悲鴻的〈巴人汲水圖〉以 1.71 億元人民幣拍出，刷新了中國繪畫拍賣成交的世界紀錄。

　　徐悲鴻為民國早年著名的畫家，對中、西繪畫俱學有專精；1919 年留學法國，1927 年回到中國之後，即致力於藝術創作與美術教育工作，並提攜後輩，在中國美術史上占有一席重要位置，其影響力不容小覷。

　　這幅女子小像，為鉛筆素描加白色粉彩的小品。圖中女子溫柔賢淑、神態大方、穿著也平實雅緻，顯示出當時代女性的一般品味；而她手持書卷，代表著她還是一位讀書識字的知識女青年。

　　徐悲鴻的素描功底紮實，當可從此作輕鬆自在的運筆線條中略窺一二；同時畫中形成三角構圖的黑髮、黑裙及右方粗筆簽名，也使得構圖空間更為縝密。

PLATE 82

徐悲鴻
蜜月
———
1925 年
油彩畫布
93×118cm
徐悲鴻美術館

　　此畫完成的時日距今約有九十年的歷
史了，從畫名、女子服裝、鞋襪與髮型
上，我們或能遙想、感悟到民國初年，
一對新婚夫妻蜜月期間鶼鰈情深的景
象。

　　徐悲鴻留下的人物油畫不算很多，主
要內容不外歷史題材、肖像畫與人體。
這幅帶有故事情節的作品，算是他較為
希罕的主題了。雖然此作在畫面上已有
點斑駁，油光閃爍，也算不得是徐悲鴻
最著名的代表作，然而畫中的陳設卻反
映了那個時代中國社會的樣貌。

　　新娘薄施脂粉，盛裝讀書，新郎卻目
視著妻子，深情款款；這幅從花朵斜拉
至新娘鞋子的對角線構圖，應該是出於
畫家精心的安排。不過，一本書的出
現，不但成為對角線上的中點（也是重
點），也凝聚成了焦點，縱然畫面上右
密左疏，但穩定自然，如果僅擷取人物
部分，構圖依然完整。

PLATE 83

馬格利特

René Magritte, 1898-1967

男人與報紙

1928 年
油彩畫布
115.6×81.3cm
倫敦泰德美術館

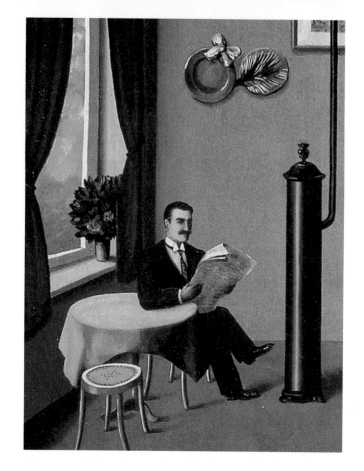

比利時魔幻超現實主義畫家馬格利特受到電影分鏡的影響，畫出了這幅〈看報紙的男人〉。他試圖運用連貫四張靜止的畫面，以及多重影像並置的形式，來呈現出時間流逝的感覺。這四格畫面中的場景完全相同，僅在左上方那格子中畫了一位讀報的紳士，其餘三格則空蕩著椅子，顯示出一種重複而生的無意義敘述設計手法。

馬格利特的藝術語言向來語不驚人死不休，

繪畫上更善於玩弄視覺的矛盾效果，將真實與虛構的情節並置，形成實境與幻境共構的新情境。他有一幅膾炙人口的代表畫作：畫了一根煙斗，卻以文字在這張畫面下方寫著「這不是一根煙斗」。此種比「指鹿為馬」還誇張的指涉觀念，在他的時代，徹底顛覆了人們慣常的思考，可謂是畫家藉由畫作來表達哲學性思考的手段。其影響至今仍在，類似的觀念仍為不少商業廣告所援引。

PLATE 84

霍伯（Edward Hopper, 1882-1967）

紐約的房間　1932 年　油彩畫布　73.7×91.4cm　內布拉斯加州薛爾頓美術館

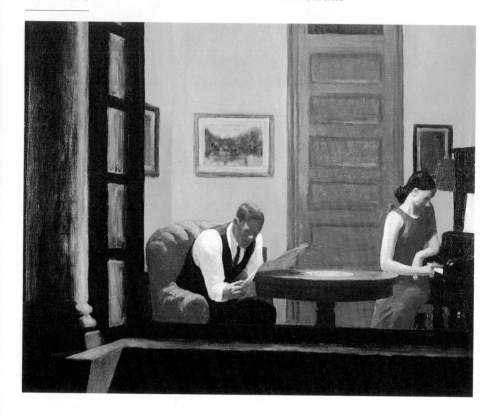

　　畫家透過敞開的窗戶，讓我們看到一戶紐約家庭中真實的生活。畫中，男的聚精會神地讀報，女的看似無聊地以一指彈弄著琴鍵，各自享有著平淡的空間。此幅畫曾在惠特尼美術館週年紀念的秋季畫展中引起共鳴，並獲好評。

　　霍伯可說是近百年來最足以代表美國文化的畫家之一，他的作品富於深刻內涵，不僅縮影了美國化的生活方式，而且具有現代化的詩意。住宅、旅店、街景、櫥窗及風景，向來是霍伯鍾愛的主題；尤其他在處理人物動態時，最能勾引起人類心靈共通的孤寂、無奈感，使觀畫者自然也能心生同感。

　　另外，霍伯在畫面光線、明暗的運用上也掌握得動人無比，尤其當他在描繪清冷的街景、疏離的人際關係、斜陽夕照將逝的景物時，都散發出一股令人難忘的吸引力。

PLATE 85

壯巴多里

Francesco Trombadori,
1886-1961

托尼娜・蘿奇像

1933 年
油彩畫布
100×72cm
私人收藏

這是一張出眾的人物肖像畫,我們雖然不知道它像不像被畫的人,但是它卻具備了主題明確、神韻獨特、色調優雅、構圖單純卻富於變化等特色。

畫中面容姣好、氣質典雅的女子,她兩隻手相反方向的位置及姿態,恰好停放在兩處焦點:臉旁及書上,造成此畫「靜中帶動」的感覺。

由高處書架上的書、延伸到桌面上的薄冊頁,再轉下到女郎手中未闔上的書卷,同一類物件悄悄地延續,如同無聲無形的動線,豐富了整個畫面。

壯巴多里是近代義大利籍畫家,除了善於人物肖像,對風景的詮釋也很獨到。

PLATE　86

畢卡索（Pablo Picasso, 1881-1973）
桌邊閱讀

1934 年
油彩畫布
162.2×130.5cm
紐約大都會美術館

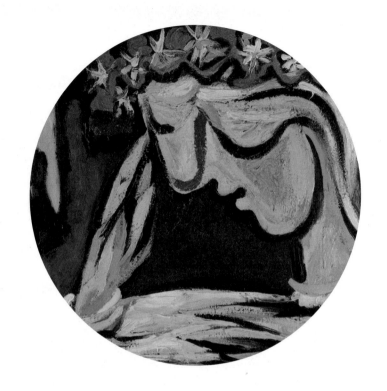

　　西班牙 20 世紀最偉大的畫家之一畢卡索，才華洋溢，一生多采多姿，繪畫創作每每也與他生命中多變的情史有關，他畫過不少女人肖像，有許多張還是畫他的情人及妻子，這幅〈桌邊閱讀〉畫中的模特兒，一說是畫家四十五歲時所祕密交往的一位法國小情人。

　　畫中女郎當時正值十七歲青澀年紀，還是名學生，名字叫瑪麗－苔蕾絲·沃爾特（Marie-Thérèse Walter）。

　　此畫的形與色表現雖然率性自由，但也別具匠心。低彩度的黃色桌燈一盞，燈下為正在閱讀的瑪麗－苔蕾絲，藍紫色調分布在她的臉與手上，特別凸顯；桌腳與女郎的下半部身體被拉長，配以橙紅與墨綠色調，呼應著左邊修長的蔓藤植物蜿蜒而上，畫中主要構圖呈ㄇ形環繞狀，桌腳之間還留有一塊暗黑色的平塗，剛好帶給畫面喘息空間，是一幅越看越有味道的作品。

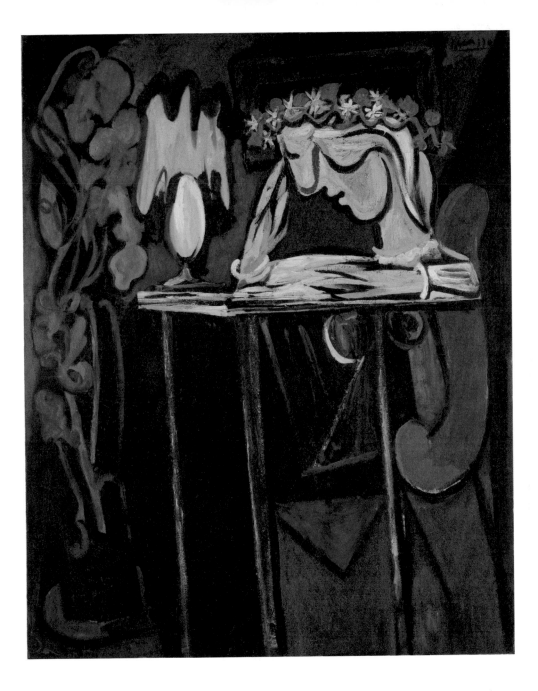

PLATE 87

巴爾杜斯（Balthus, 1908-2001）
雪拉·皮可琳畫像

1935 年
油彩畫布 73×53cm

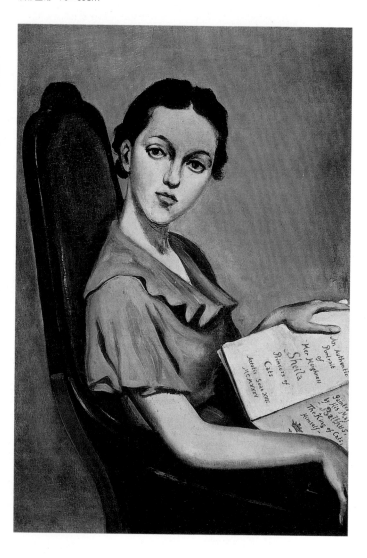

肖像畫大致可分為全身、半身或頭像，尤其在攝影術尚未發達之前，貌似真人的肖像畫，更是留影與紀念的最好表現方式。一幅出色的肖像畫，除了「像不像」之外，畫中藝術性的呈現、被畫者個性的傳達、構圖有沒有新意等，均考驗著畫家創作的能耐。

歪著頭、直視觀著的雪拉·皮可琳，眉宇之間似有一份熟稔，也有一份倨傲，好像她對正在欣賞此畫的人發出詢問；加上側坐的姿勢、手中閱讀的書冊被切斷，使得這幅原本穩定的畫面隱藏了變動的因子！這幅畫的作者巴爾杜斯，他是 20 世紀具象繪畫的擁護者，也是歸入法國籍的波蘭貴族後裔。他偏愛畫小女生，像是有戀童癖似的，繪畫作品的辨識度很高，往往能在一幅平凡的構圖中，輕易就有冷冷的神來之筆，讓人驚豔。

PLATE 88

塞維里尼

Gino Severini, 1883-1996

家庭肖像

1936 年
里昂美術館

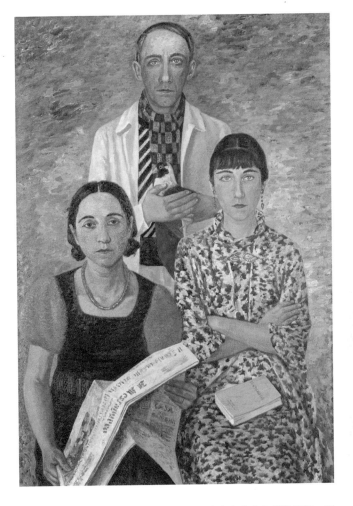

此畫為義大利畫家塞維里尼 1930 年代一系列家族肖像的總結之作,「山」狀的構圖,有一股神聖不可侵犯的氣勢。

因為畫家對品味細節的堅持,畫裡女子的絲緞洋裝、耳環,使 20 世紀義大利家庭的生活印象獲得了迷人的詮釋。同時,一家人長相十分相近,均面無表情,但又神色肅敬地盯視著觀眾。其中一人手拿報紙,一人膝上擱著書,男子則雙手懷抱著一隻鴿子,不知是否暗喻著三人生活中的嗜好呢?

塞維里尼 1906 年遷到巴黎,先後結識了莫迪利亞尼、勃拉克、畢卡索等藝術家,又與秀拉、席涅克等法國未來主義畫家想法接近。至 1913 年開始對立體派產生興趣,結合了法國及義大利的前衛藝術,並承襲了文藝復興傳統的造形理想化之美。1922 年他提出「古典的立體派」想法,作品被稱讚為「帶有古典精神的、脫俗的現實主義」。

PLATE 89

畢卡索

Pablo Picasso, 1881-1973

閱讀的大浴女

1937 年
油彩、粉蠟、炭筆、畫布
130×97.5cm
巴黎畢卡索美術館（右頁圖）

亨利・摩爾

Henry Moore, 1898-1986

構成

1931 年
石雕
高 48cm（右圖）

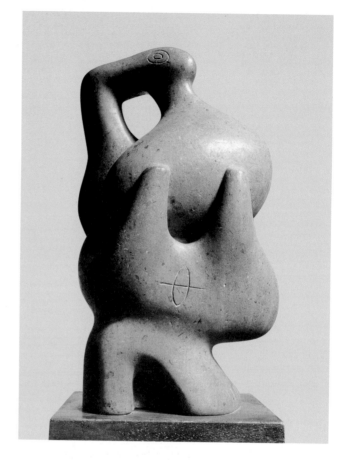

　　20 世紀西方繪畫史上，現代藝術魔術師畢卡索的出現，像一顆光芒四射的巨星，他引領潮流，用燦爛的彩筆、多元的形式，創作出許多影響後世深遠的畫作。其〈亞維儂的姑娘〉預告了源自原始藝術奇妙力量的繪畫新觀念，成為「立體主義」的序幕；大壁畫〈格爾尼卡〉則刻畫歷史悲劇，傳達出人類深沉的哀痛，感動世人。

　　這幅〈閱讀的大浴女〉創作年代與〈格爾尼卡〉同一年，但手法上則運用類似雕刻的語彙，空間處理頗具雕刻家亨利・摩爾的味道。他將裸女折曲似「蛋形」，脖子向前勾，五官細小得不成比例，超長的雙臂繞回身前撐住臉蛋，露出胸部與肚臍，浴女正聚精會神地閱讀攤在兩腿中間的書。此畫雖不寫實，但趣味橫生，很能顯露出畢卡索的魅力。

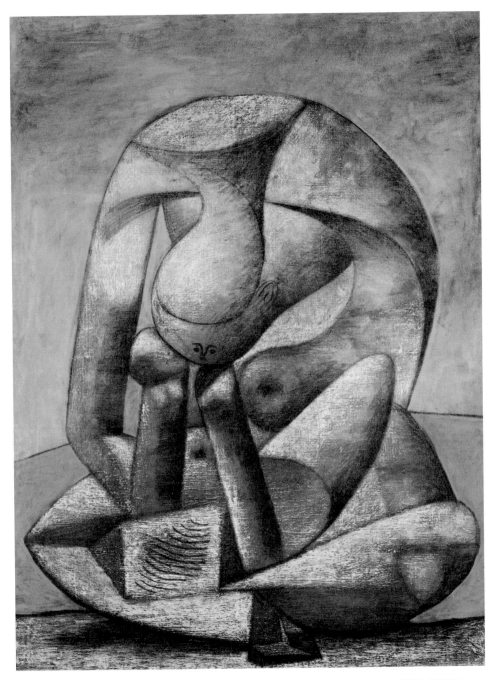

PLATE 90

巴爾杜斯（Balthus, 1908-2001）
布朗夏爾家的孩子們

1937 年
油彩畫布
125×130cm
巴黎畢卡索美術館

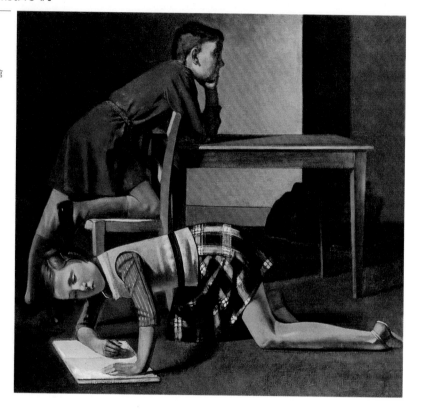

　　這幅畫裡的模特兒是布朗夏爾家中的兩個孩子，他們就住在巴爾杜斯畫室的附近。這張畫於1946年在一家畫廊展出時被畢卡索買下，現藏於巴黎畢卡索美術館。

　　此畫的構圖十分特別，兩個孩子擺出的姿勢，自然應該是出自巴爾杜斯刻意的安排。男孩屈腿靠在椅背上，以手肘撐著桌面，女孩卻反方向也用手肘撐住書本，趴跪在地上讀書。

　　這兩位模特兒的角色恰巧是一男一女，姿態是一上一下，方向是一左一右，臉孔也是一正一側，種種相互拉扯的呈現，讓觀眾見過此畫後很難忘記它。

　　巴爾杜斯雖然是20世紀具象繪畫的擁護者，但是表現在他畫裡的形而上精神，較之所謂的前衛藝術，往往更能直接挑釁觀者的目光，讓觀者產生一股緘默卻神祕的聯想。

PLATE 91

霍伯

Edward Hopper,
1882-1967

293 號火車
的小客室 C

1938 年
油彩畫布
50.8×45.7cm
紐約 IBM 收藏

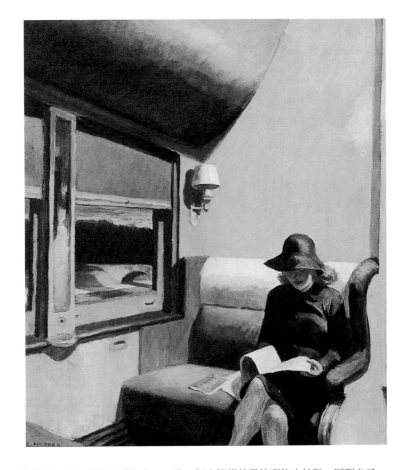

　　獨自搭火車，尤其是碰上長途旅程，看書或是讀報，常是旅人們用來殺時間的最佳方式。美國畫家霍伯將人生活中共通的這種經驗，透過畫筆呈現出來，畫面平實而親切、色調統一而明朗，平淡中帶有悠閒愜意的優雅感覺。

　　人生的路途上，每個人總會有許多獨處的時候，有人認為獨處也是一種能力，甚至是比「與人交往」更具意義的重要能力。因為只有

當一個人能從外界的事物中抽脱、回到自己，而不覺寂寞時，內心方能安定下來，進而有條不紊地去思考、讀書或做出有意義的事。

　　霍伯被視為美國寫實主義畫家中的典範，他常以不尋常的敏感和反諷的疏離，來描繪美國人當時的生活景致，從這幅火車上的小客室，多少我們也能感受到一些他對實質生活的領悟吧！

PLATE 92

徐悲鴻
讀

—

1943 年
油彩畫布
101×61cm

此畫雖然構圖單純但卻顯得豐富，徐悲鴻僅將一名女子捧書閱讀的全身表情畫進圖裡，再以光線的明暗來經營出畫面的厚度。女子身形採斜線構圖，臉上、手臂及她的上半身迎著陽光，筆觸錯落有致，光線的亮點銜接到她腳踝後的地面，其他位置的色彩明度較低，層次分明。

這幅採三分式的畫面，左前景為一叢綠竹，畫家在油畫上運用了水墨繪竹的手法，舉手之間就透露出徐悲鴻在中國畫上的造詣；中段的人物，毋庸置疑是全畫重心所在；而右方隨性的遠景筆觸，實質上卻造成退後的距離感，幾朵紅花的點綴雖是配角，但如果略去，全畫就失了顏色，從這一點即顯示出畫家的功力。

〈讀〉的完成時間，正值徐悲鴻創作力最為旺盛而成熟的年代，這一年他尚畫有〈青城山〉、〈雞鳴寺道中〉、〈銀杏樹〉等多幅精彩油畫。

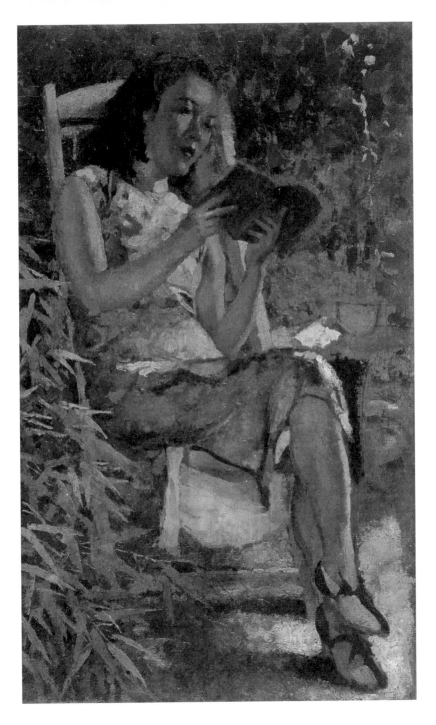

PLATE 93

史賓塞（Sir Stanley Spencer, 1891-1959）

默禱

———

1951年　油彩畫布
100×113cm　瓦德沃斯雅典神廟美術館

這是個「人手一書」的家庭。在畫面中央遮去了許多視線的大束瓶花後頭，有人低頭沉浸於書中字句、有人拿著書眼睛卻望向別處、有人伸長脖子凝視上空、有人體力不支打起盹來、也有親子和樂地共看一書，甚至，連花瓶上的圖案也描繪一名閒適看書的女子，構成了一幅讀者大千圖；然而似有玄機的這幅畫，在前景桌上的《基督教哨兵報》和後方一名女子手中的《基督教期刊》中，浸染了濃厚的宗教味，畫題「默禱」更解釋了右方唯一抬頭望天的男子的心思。

雖然以宗教為主題，表現卻一點也不傳統的這幅畫，出自以描繪聖經與基督教題材聞名的英國畫家史賓塞之手，史賓塞不僅把宗教主題搬進他自己家裡客廳場景中，畫面中紛繁的圓點、條紋、菱格、方塊和花草紋樣，更讓這幅畫顯得豐富異常。現代幽默與日常氛圍的融入，使史賓塞成為歷來宗教畫領域中獨樹一格的人物。

PLATE 94

巴爾杜斯（Balthus, 1908-2001）
卡蒂亞讀書

1968-76 年
油彩畫布
180.3×209.5cm
私人收藏

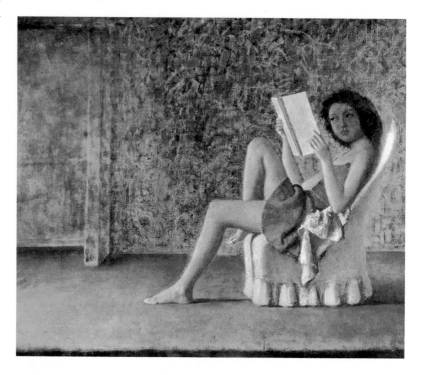

　　歸入法國籍的波蘭貴族後裔——巴爾杜斯伯爵，同時也是 20 世紀一位卓越的繪畫大師。他活得夠久，得年九十二歲，畢生倡導繪畫的復古精神，並堅持具象繪畫的再營造，雖然他身邊不乏畢卡索等當時代巴黎藝壇上最前衛的人物，但巴爾杜斯執著於具象繪畫的心意，卻從來未曾動搖過。

　　少女，是巴爾杜斯一生最樂意描繪的對象，各種姿態的女孩在他的畫裡隨處可見。〈卡蒂亞讀書〉則是他 1968 年就著手研繪的一張畫，

使用酪蛋白和蛋黃調顏料、精心繪製，這種近於古代蛋彩畫的技巧，深受巴爾杜斯喜歡，此作歷經八年才完成，可見這張畫作在畫家心目中的重要性。

　　圖中，卡蒂亞側身正面，斜眼瞄著一本黃皮書，光著雙腿斜臥在沙發裡，一腿撐起、一腿著地，這正是畫家經常採用的經典坐姿。單純的畫面、無盡的遐思，但巴爾杜斯的畫裡似乎總少不了難以言說的祕密！

PLATE 95

潘玉良（1895-1977）
綠衣自畫像

年代未詳
油彩畫布
73×91cm
安徽省博物館

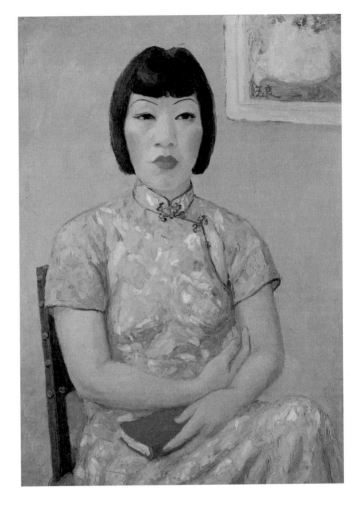

潘玉良本名陳秀清，出生於光緒年間，是中國近代美術史上的一位著名女畫家。她因父母早逝，年幼時曾墮入風塵，後得助於潘贊化先生為其贖身，並結為伉儷。為報答這份再造之恩，她特改名為潘玉良。

婚後潘玉良力求上進，後來考入上海美專，師從名師學畫，進而赴法留學，學成歸國後先後在許多名校教授繪畫。雖然一生命運波折，但在藝術上卻能融中西繪畫於一爐，創造出獨特風格。

潘玉良畫過不少自畫像，這幅畫像雖沒有標示作畫年代，但從她手持紅色小書（《毛語錄》）來推測，她作此畫的時間應該離文革的「紅潮」熱時代（約 1966-1976）不遠。畫中的她正襟危坐、表情木然，微微發福的體態配上幼細的雙眉、俏麗髮型、微翹的眼梢，予人分明之印象。加上她將簽名留在「畫中畫」的一角，相當趣味。

PLATE 96

佛洛依德
Lucian Freud, 1922-2011
正在看書的畫家母親

1975 年
油彩畫布
65.4×50.4cm
私人收藏

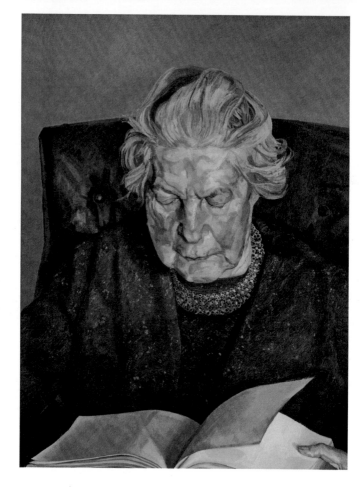

2011 年下半年，世界上有兩位超級大人物病逝，引起世人惋惜；一位是蘋果教父賈伯斯，另一位就是英國國寶級畫家佛洛依德。長壽的佛洛依德享年八十八歲，他用厚重顏料堆積而產生量感動人的寫實繪畫，成為過去半個世紀以來最有影響力的畫家之一。2008 年他畫的〈睡著的公益機構管理人〉油畫，締造了在世畫家拍賣最高成交紀錄，寫下了 3360 萬美元的天價。

佛洛依德系出名門，祖父即為大名鼎鼎的人類精神分析學創始人西格蒙‧佛洛依德（Sigmund Freud）。不知是否因此淵源，佛洛依德也偏愛畫人物，而且對象常以身邊的親人為主，用繪畫去挖掘人們的內在精神意涵。

這幅母親的畫像，雖然色調低沉，但蘊含著濃濃的內斂情感，質感豐厚予人一種誠懇的精神性感動；而且構圖也在平淡中顯露奇峰，從上端背景的底色、椅背、母親肩膀、攤開的書本，共有四條近乎「一字形」的橫線，一道道向前推進，另外從母親頭部的亮色聯繫到書本的相同色調，也使原本單純的肖像畫更加耐看。

138 | Reading in Art

PLATE 97

波特羅（Fernando Botero, 1932- ）

哥倫比亞娜　1991年　油彩畫布　144×199cm

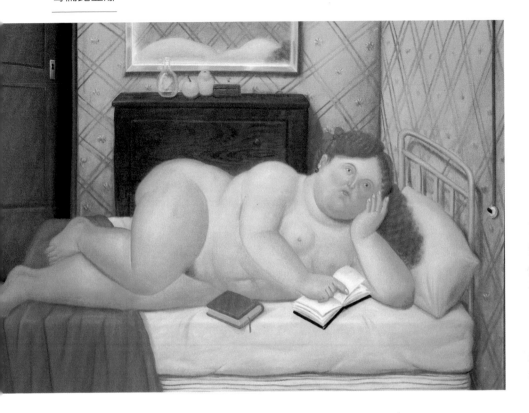

　　近幾年來，當代哥倫比亞藝術家波特羅在國際藝術市場上十分受到歡迎。這幅出自他之手，充滿了肉呼呼喜感、側躺在床、身材有如山巒起伏般的肥胖裸女，其思緒似乎正落入書本的冥想世界裡；乍看之下，其美感雖不及身材婀娜多姿呈黃金比例的正妹，但此畫給予觀者的開懷指數，肯定更高。

　　對於人體美的標準，會隨著個人、隨著時代、隨著風俗而有所不同，從來也難有定論。雖然現在的時代崇尚瘦美人，肥胖已是大家共同的敵人。然而在藝術裡，在波特羅的世界裡，「肥」就是唯一典型。他的藝術作品無論是繪畫或是雕塑，都呈現一貫可愛、肥胖的特色。面對他的創作美學，既定的規範都可以拋棄，代之而起的是一種由衷產生的幽默，令人會心一笑。

PLATE 98

佛洛依德（Lucian Freud, 1922-2011）

再繪夏爾丹 1999 年 油彩畫布 52.7×61cm

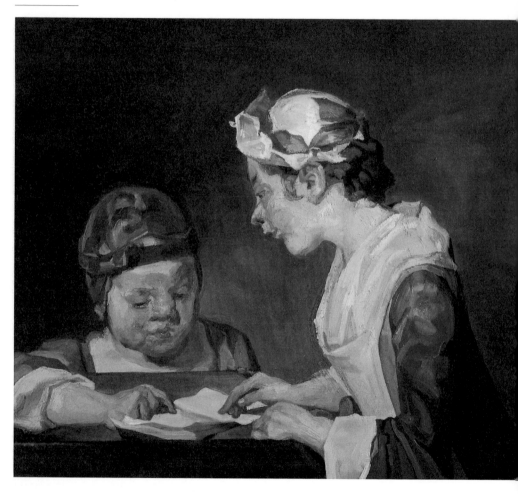

　　此畫為佛洛依德應倫敦國家藝廊之邀，為其 2000 年的「邂逅：舊作新鑄」展覽所繪的畫作，該展邀集二十多位當代藝術家，各自挑選一幅藝廊所典藏的畫作為對象進行創作，佛洛

依德所選中的就是 18 世紀法國風俗畫家夏爾丹（Jean-Baptiste-Siméon Chardin）的油畫〈年輕教師〉，他為此畫了兩幅油畫、一幅銅版畫。

　　在兩幅中之一的這幅油畫裡，〈年輕教師〉

夏爾丹（Jean-SiméonChardin.1699-1779）

年輕教師　約1735-36年　油彩畫布　61.6×66.7cm　倫敦國家畫廊

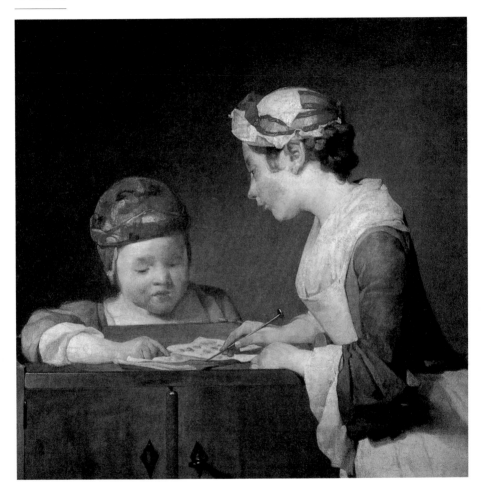

的柔暖色調、細緻筆觸，被相對暗沉的色調、率性的筆觸所取代，顯現出時代與個人的趣味之別；佛洛依德的畫作顯然還體現了其厚塗而具滑動感的人物肌理。仔細看，原畫中女教師用來指著書逐句教讀的指針，還被佛洛依德偷偷拿掉了，這個他並未解釋的舉動，不知道是不是因為他認為拿掉這個尖銳物品，更能夠表現教師與小孩之間的親密感？

PLATE 99

利希特 (Gerhard Richter, 1932-)

讀者 1994 年　油彩畫布　72×102cm　舊金山現代美術館

　　德國畫家利希特的畫有一種相片般的寫實表現，但略顯朦朧的畫面處理，卻為其寫實賦予了一種難以言明的曖昧、甚至陰魅的氣息，彷彿這是個縈繞不去的夢境。在他以二次大戰或德國恐怖分子為主題的畫中，這種氣氛強烈勾起了那一代人和他自己的共同記憶；不過在這幅以妻子莎賓為主角的畫中，這種朦朧卻喚起了一種溫馨的親密感，似乎這的確是一幀愛人的相片留影。

　　特別的是，這幀女子專注於閱讀的左側面像，還讓人想起了 17 世紀荷蘭畫家維梅爾的讀信女子像（圖 10、12）。在那些畫中，女子暫時放下手邊的雜務，在讀信時陷入片刻沉思，所呈現出來的是種一手打理家務的女性形象，這正是那個時代所推崇的理想女性典型；但在利希特的畫裡，畫中主角的目光焦點卻不是愛人的來信，而是一篇雜誌文章，她也不是在窗邊讀信，而是在室內的人為光線下閱讀。時代的遞嬗，讓閱讀的女子從傳統走進了現代。

PLATE 100

王秀杞（1950- ）

百年樹人系列──好奇的小孩　　2002 年　大理石雕刻　200×143×129cm

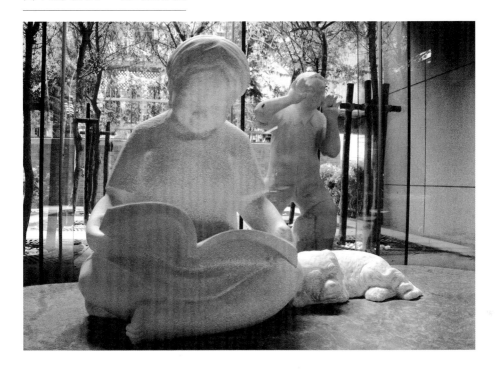

在台灣舉凡公家新建造的建築工程，像是捷運站、學校、公園、醫院等，依照政府的規定都需要增設「公共藝術」。這也是希望能藉由公共藝術的規劃，將藝術氣息融入居民生活中的一種舉措。

雕刻家王秀杞創作資歷豐厚，完成的公共藝術品不在少數。位在台北市的國立編譯館就擁有三件，其中〈好奇的小孩〉是「百年樹人」系列中的一件。此作雕刻著一個盤腿而坐的小女孩，正津津有味地讀著一本書，身旁還有一

隻小狗作伴，人與狗是由白色大理石材刻成的，圓潤可愛，兩者再同時安置在紅色光滑的奧羅拉石底座上。有趣的是，小女孩身後的戶外還有一個趴在玻璃上向內張望的小男孩，他的神情像是要招喚讀書的女孩一同出外玩耍。兩者的連結，似又增加了空間的層次。

如有訪客前往洽公，與這件作品不期而遇時，往往會由衷一笑。因為女孩讀書的角色，其實也聯繫著編譯館與書本的關係。

國家圖書館出版品預行編目資料

名畫饗宴 100 ——藝術中的閱讀
藝術家出版社／主編
王庭玫、謝汝萱／撰著 .-- 初版.
-- 臺北市：藝術家，2012.7
144 面；15.3×19.5 公分 .--

ISBN 978-986-282-071-1（平裝）

1.西洋畫　2.畫論

947.5　　　　　　101012751

名畫饗宴100 藝術中的閱讀

藝術家出版社/主編
王庭玫、謝汝萱/撰著

發 行 人	何政廣	
主　　編	王庭玫	
編　　輯	謝汝萱、鄧聿檠	
美　　編	張紓嘉	
出 版 者	藝術家出版社	
	台北市重慶南路一段147號6樓	
	TEL：(02) 2371-9692～3	
	FAX：(02) 2331-7096	
郵政劃撥	01044798 藝術家雜誌社帳戶	
總 經 銷	時報文化出版企業股份有限公司	
	新北市中和區連城路134巷16號	
	TEL：(02) 2306-6842	
南區代理	台南市西門路一段223巷10弄26號	
	TEL：(06) 261-7268	
	FAX：(06) 263-7698	
製版印刷	新豪華彩色製版印刷股份有限公司	
初　　版	2012年7月	
定　　價	新台幣280元	
I S B N	978-986-282-071-1	

法律顧問　蕭雄淋
行政院新聞局出版事業登記證局版台業字第1749號